How to Draw without Talent

丹尼‧葛瑞格利 Danny Gregory ＿＿＿＿著　　　韓書妍＿＿＿＿譯

從零開始，
絕對上手的自學素描練習.

50 種插畫家都在用的創意技法，靜物、人像、風景、街頭速寫、自畫像，
讓你想畫什麼都能畫，從手殘變身米開朗基羅！

從零開始，絕對上手的自學素描練習

50 種插畫家都在用的創意技法，靜物、人像、風景、街頭速寫、自畫像，

讓你想畫什麼都能畫，從手殘變身米開朗基羅！

How to Draw without Talent

作者	丹尼‧葛瑞格利 Danny Gregory
譯者	韓書妍
責任編輯	黃阡卉
美術設計	La Vie 編輯部
行銷企劃	魏玟瑜

發行人	何飛鵬
事業群總經理	李淑霞
副社長	林佳育
副主編	葉承享
出版	城邦文化事業股份有限公司 麥浩斯出版
E-mail	cs@myhomelife.com.tw
地址	104 台北市中山區民生東路二段 141 號 6 樓
電話	02-2500-7578
發行	英屬蓋曼群島商家庭傳媒股份有限公司城邦分公司
地址	104 台北市中山區民生東路二段 141 號 6 樓
讀者服務專線	0800-020-299（09:30 ～ 12:00；13:30 ～ 17:00）
讀者服務傳真	02-2517-0999
讀者服務信箱	Email: csc@cite.com.tw
劃撥帳號	1983-3516
劃撥戶名	英屬蓋曼群島商家庭傳媒股份有限公司城邦分公司

香港發行	城邦（香港）出版集團有限公司
地址	香港灣仔駱克道 193 號東超商業中心 1 樓
電話	852-2508-6231
傳真	852-2578-9337

馬新發行	城邦（馬新）出版集團 Cite（M）Sdn.Bhd.
地址	41, Jalan Radin Anum, Bandar Baru Sri Petaling, 57000 Kuala Lumpur, Malaysia.
電話	603-90578822
傳真	603-90576622

總經銷	聯合發行股份有限公司
電話	02-29178022
傳真	02-29156275

製版印刷	凱林彩印股份有限公司
定價	新台幣 430 元／港幣 143 元
	2020 年 6 月初版一刷‧Printed In Taiwan
ISBN	978-986-408-588-0

版權所有‧翻印必究（缺頁或破損請寄回更換）

國家圖書館出版品預行編目 (CIP) 資料

從零開始，絕對上手的自學素描練習：50種插畫家都
在用的創意技法，靜物、人像、風景、街頭速寫、自
畫像，讓你想畫什麼都能畫，從手殘變身米開朗基
羅！
／丹尼‧葛瑞格利 Danny Gregory著；韓書妍譯. -- 初
版. -- 臺北市：麥浩斯出版：家庭傳媒城邦分公司發
行, 2020.06
　　面；　公分
ISBN 978-986-408-588-0[平裝]

1.繪畫技法

947.1　　　　　　　　　　　　　109002788

For the Students of SKETCHBOOK SKOOL

xx Danny

獻給素描本學校的學生們
XX丹尼

活出夢想

為什麼你會想要開始畫畫呢？

等等，我重新說一次好了──你或許並不想「開始」畫畫。

你希望變得很會畫畫。

你希望拿起筆，抓起紙張，就能行雲流水地畫出各種完美漂亮的圖畫──讓你的友人驚艷無比，讓你的死對頭垂頭喪氣。你想要成為下一個達文西，筆下的人像有如照片寫實，用美得令人屏息的水彩畫取代度假隨手拍，最好還有畫廊經紀人、收藏家和評論家在你那陽光普照的托斯卡尼工作室門口流連哀求。

也許你的腦海中有些畫面，而你想把它們轉移到紙張上，也許畫成一篇故事或是傳達一個概念。

又或者，也許你心中的目標很實際，你想要畫些東西放在網路上販售，或是幫餐廳繪製菜單，或是辭掉工作在公園裡幫觀光客畫諷刺畫像維生。我有個朋友學畫畫的原因，只是為了省錢自己畫正在開發的應用程式小圖示。很快的，她的實際目標便帶領她走向為自己畫畫的熱情。

無論你想學畫畫的原因是什麼，你都可以學會！我保證！我教過一大堆自認對素描束手無策的人，我想出方法讓畫畫變得好玩，並讓他們得到迅速滿意的成果。畫畫並不是腦部手術（不過我也教過許多腦部外科醫生和兩、三個火箭科學家）。

開始動筆畫畫之前，我希望你能思考一下為什麼想要學畫畫。你認為畫畫會如何融入你的生活？對你而言什麼才算成功？你會畫畫的時候，怎麼樣才稱得上完美的一天？你會畫畫的時候會發生什麼事？我等不及看你寫下這些想法，事後再來回顧它們。

學畫畫既好玩又自然而然，但是還是需要費點功夫才能達到你可能希望擁有的程度。最具挑戰性的並不是下苦功，而是花時間。當你遇到各式各樣成長無法避免的挑戰的時候，你的腦袋中可能會跳出一個聲音，叫你丟下一切，去看Netflix看到飽。那個聲音

會告訴你，這一切投資都是白費時間，沒有實際用處，這本書爛死了，而且我根本不知道自己在說什麼。然後那個聲音會掏出一把槍，冷漠地告訴你，你沒有天份。

這個聲音可是非常有說服力的。你過去學畫畫的時候可能就已經聽過。他可能說服了你，把所有學畫畫的書打入冷宮，任由它們在書架頂層生灰塵。

但是這次不會發生這種事。不會了。我太了解這個聲音的把戲（事實上我寫了一整本書關於這個聲音的把戲，叫做「把猴子關起來Shut Your Monkey」），而且這一路上我已經準備好一切所需的後勤支援。

第一個支援，就是你要寫一篇小文章，敘述為什麼你想學畫畫，為什麼對於你的夢想長年裹足不前，你知道畫畫會帶來什麼樣的美好愉悅感受，會打開什麼樣的門，展開什麼樣的旅程。寫一篇關於腦袋中這個細微聲音的文章，讓聲音變得強大熱情，充滿力量，足以回擊你可能會遇到的反對聲音。避免任何藉口、支吾其詞或批判。描述你的畫之夢，為什麼你希望夢想成真。然後夢想就會成真了。

現在，動手寫吧。

在「學畫畫」之前

好囉，閒聊夠了。現在讓我們來畫圖吧。

沒錯。我知道這很可怕。但是我希望在教你畫畫之前，你要先畫一大堆圖畫。

這些圖畫將會成為基準點，當你努力做完這本書之後，可以再回頭看看。

這些圖畫還有一點相當值得，它們展現你其實已經可以做得比自己想像的還要多了。即便你可能不覺得自己有任何能力，事實是你仍然能夠畫出「一些」圖畫。

來畫一些屬於我們之間的東西吧。你完全不需要把圖畫給任何其他人類看。

拿幾張紙，拿一枝筆。

各花兩分鐘描繪下列題目：

1. 馬克杯

2. 汽車

3. 樹

4. 建築物

5. 人

「第一手」畫畫

現在再讓我們畫一樣東西吧——這次要看著題材畫。

我要你畫下你的手。如果你是右撇子，就畫下左手，反之則畫右手。把你的手放在桌上的紙張旁邊就可以了，不可以描手的輪廓，畫就對了。

花五分鐘畫這個練習，然後把它跟其他圖畫放到一邊。

感覺如何？你只花了十五分鐘畫畫喔。很驚訝嗎？還是有壓力？很失望？大開眼界？立刻寫下你的反應。當你搖身成為厲害的畫畫機器時，回頭看看這些初期印象很有意思呢。

我 有 天 份 嗎 ？

人們都認為藝術家就是非常有天份的人，我們不能成為藝術家的原因，是因為我們沒這麼幸運生來就才華洋溢。我們輸掉了宇宙的大樂透，已經無力回天，注定只能當個豔羨的旁觀者。

好消息是，這些都是連篇鬼話。

事實是，畫畫只是一種技能，和無數也許你在小時候學會的技能一樣，像是綁鞋帶、騎腳踏車和開車。

你絕對不會告訴自己：「我不會開車，因為我沒有開車的天份。」不，你學會重要的基本技巧，花費心神，取得駕照後開上路。多年下來，你不斷開車、煮蛋、讀書、操作電腦和使用許多其他學習而來的技能。

畫畫也一樣，並不是什麼魔法。而且實際上也沒這麼困難。其實我認為畫畫甚至不比開車困難呢。幾年前，我的兒子開始上駕訓班，短短幾週內，他從嚇得半死變成一個信心滿滿的——駕駛。事實上，他能夠從紐約的徒步者變成洛杉磯的通勤者。現在還會開車了。

畫畫也是一樣的事情，或許比我兒子開車橫越美國（只發生一次小擦撞！）還快呢。

這就是我希望我們在這本書中一起做的事。我想要向你展現，畫畫所需的一些非常單純的基本概念。然後我們就要一起畫很多很多的圖畫。

我們需要的頭號畫畫工具已經在你身上，那並不是天份，而是信心——相信自己可以做到。也許這份信心埋在你的心底深處，因為你對畫畫感到絕望，但是我們會帶出這份信心，做一些練習，讓你感覺開始上手，幫助你信任自己的能力，如此你就能往眼前的路邁進。

讓我們準備好動手畫畫——不需要天份。

喔，如果你已經有天份了，那很棒呀，也許你超前我們其他人一步。不過如果你沒有天份，那也沒關係。你需要的是：紙張、一支筆、大腦、一兩個眼球，還有這本書。

畫畫學院

也許你注意到封面上有一個標誌，叫做 Sketchbook Skool（素描本學院）。拼字很奇怪，不過這番事業可是認真的。過去幾年，我和我的伙伴庫思哲·柯恩（Koosje Keone，又是一個怪名字）經營一個線上學院，教導人們畫畫、畫水彩、製作地圖、寫字還有其他。目前為止，我們共幫助了超過五萬個人讓藝術成為他們的生活習慣。

我們教學背後最關鍵的概念之一，就是畫畫不是只有一種方法。沒有百分之百正確、廣受認同、國家核准的方式。事實上，搞藝術就跟當藝術家一樣，方法百百種。

因此我們的「課程」（kourses，對啦，又是奇怪的拼字）每個禮拜都會介紹不同的教師。他們的建議、工具和教學方式全都大不相同。有些甚至和前一週學到的東西互相抵觸呢。

不過這樣很好，因為我們的目標並不是要讓你和既有的藝術家創作一樣的東西——無論他們的作品有多麼優秀——而是要讓你創作出屬於自己的藝術，找到自己的聲音和風格和技法。這才是最有意思、最原創、最棒的藝術。

在這本書中我也會採用這種方式。我會教你一些東西，然後會介紹一位我們學院的藝術家，向你展示他們如何看待這些概念。我也請他們全體（我們的Skool約有五十位藝術家）介紹其他概念、發想和練習，確保你能攝取均衡的靈感，讓這本書像豐富美味的北歐自助餐，快去拿個盤子吧！

這一頁就是你買下本書的原因

當你讀完這一頁時，你就會非常明白畫畫是什麼，以及如何畫畫，而且驚訝於畫畫竟然如此單純。讀到第九段時，你已經能畫出目前為止最好的圖畫。而這本書其餘的部分會將這份知識轉變為實際的畫畫練習，將改變你的一生，為你帶來在書店暢銷書架拿起這本書時希冀的一切。

真的嗎？來吧。

畫圖有一大部分是生理程序，就像在高爾夫球俱樂部揮桿，投籃、游泳划水，彈一段史考特・喬普林（Scott Jopling）的樂曲，都是感知和動作的結合。你能做到以上這些活動嗎？彈鋼琴或打網球或是投籃？也許今天或明天沒辦法。但是我打賭，你心想只要有足夠的時間和練習和集中力，你就能推桿進洞、發球得分、或是彈斑鳩琴、一次丟拋三個球，或是在撞球檯上表現不俗。也許你不會成為高爾夫界的老虎伍茲、NBA的詹皇或花式職業撞球大師威利・莫斯考尼，但是你一定能夠變得如魚到水，只要專心就能享受其中。

畫畫也是一樣。

讓我們分解畫畫的過程，使其變成元素部分：你的眼睛、大腦、握著筆的手。

首先，眼睛會看到一大堆亂七八糟大腦不想接收的東西。現在環顧四周，你的眼睛看到鋪天蓋地的細節。鋪天蓋地就是最適合的形容詞。你的大腦痛苦掙扎著消化處理所有這些資訊。為了回應所見，大腦會簡化眼睛看見的事物，將資訊歸結為符號。你的大腦是絕妙的處理器，不過它是以有助於生存的方式處理訊息，對畫畫而言未必是優點。你必須訓練大腦停止將所見一切轉為文字，而是全部轉化為形狀、線條、色彩、明暗。這些我們稍後會再細談，不過現在談論如何讓大腦冷靜下來，停止過濾一切所見所聞就夠了。

再來是你的手。手可以做許多了不起的精確熟練的動作，不過需要多加練習，才能讓手自動執行這些動作。我打賭你一定可以完全不用思考或不用看，就會刷牙或綁鞋帶，不過這是因為你已經做過這些事情千百次了。這些動作已經寫入你的硬體系統，不需要費心思考就能走路、說話、駕駛，切蔬菜或打一排毛線，或為這本書翻頁。你的身體

各部位很清楚該怎麼做。你已經擁有非常特別的手寫，也就是以獨特方式將墨水寫在紙上——也是自動、不需多加思考地。因此輕鬆地將圖畫線條畫在紙張上，無疑也能以相同方式簡單地達成。

　　換句話說，你擁有最先進的印表機，還有超快的處理器，只需要將它們連結起來，安裝讓它們以你希望的方式運作的軟體即可。這可不是巫毒或上天的禮物，只是需要花點力氣，就像對籃板投籃千百萬次，直到你可以在球場上任何一處輕鬆射籃。

　　回到你的眼睛。眼睛是絕妙無比的配備，但是你必須以嶄新的方式運用它們。不要掃視地平線或是漫無目的地環視周遭景色，慢下步調，讓你的焦點變得銳利，掠食者是你的天性，所以這麼做應該不困難。想像在

窗臺上尾隨麻雀的貓咪，就是那樣。壓低身子，雙眼鎖定你的目標，放慢動作。

　　視線沿著目標的邊緣緩緩移動，注意每一個最微小的細節，順著弧線、跟著直角，沿著邊緣。流暢、充滿意識。

　　現在試試看吧。在房間中找一個目標物，雙眼從目標的左下方開始，以超緩慢的速度沿著邊緣移動，直到你幾乎看到物體的後方，然後沿著邊緣線，順著每一道隆起和突出。繼續觀察，滑過目標上緣，接著向下往右，最後回到起始點。即使你在平順無阻的線條上，或是迂迴曲折地經過一系列複雜曲線，都盡可能保持相同速度。

　　希望你沒有急匆匆的，而這趟環視之旅大約會花費你數分鐘。鏘鏘！這就是畫畫最

困難的部分。集中注意力，以相同速率移動雙眼，就是畫圖所需的最困難的關鍵技巧。如果你能以這種方式觀察，那就八九不離十了。

相較之下，接下來的部分就很自動了。因為如果你握著筆的同時，雙眼以超緩慢的精確方式觀察目標物，你的手就會自然而然在紙張上記錄這道軌跡。很神奇吧，手自動就畫出來了。或許第一次或第十次時並非百分之百完美，不過一定會越來越接近完美的啦！真心不騙！

再試一次。雙眼緊盯著同一個目標物，以超級緩慢的速度在其邊緣航行，同時間，筆就在你面前的紙張落下。你甚至不用看一眼紙張，你的手會自然而然跟著你的雙眼，真是太讚了。

這和射箭或丟球是一樣的機制，大腦處理一系列複雜計算，肌肉、肌腱和神經接收大腦的指令同時間動作著。

那算是「天份」嗎？你想這麼說就這麼說吧，不過每個人的腦袋中天生都有這些東西，就內建在作業系統中，數百萬年來為擅長使用工具的靈長類掠食者而設計。謝啦，曾曾曾祖父！

而你可以透過放慢步調和多加練習，改進

基礎的設定，這正是本書後面內容的宗旨。因為祕密就是：我剛剛向你解釋的東西，幾乎就是達成你的畫畫夢所需的一切了。

我們接下來要做的，就是透過多教你幾課，讓你放慢步調、看見更多、想得更少，說服你的大腦其餘部分我是對的。等著瞧吧。

我 的 故 事

我並不認為自己真的有什麼天份。我沒有讀過藝術學院，沒有真的上過畫畫課。事實上，我年近四十才開始畫畫。

剛開始的時候，我並沒有太多信心。我的圖畫線條顫抖、歪歪扭扭。老實說我根本不知道自己在幹嘛。所以我讀了一大堆畫畫教學書，其中很大一部分相當複雜難解，但是我花了很多時間觀察我喜歡的藝術家的畫作和作品。我試著一筆一畫臨摹部分圖畫，然後我決定踏出家門也沒關係，開始畫畫。很爛的圖畫。很多很多的爛圖畫。我就像我兒子在停車場開車晃來晃去，練習他的技術一樣。一次又一次練習路邊停車。所以我也一遍又一遍地練習畫樹、畫公園椅子、畫人。

隨著越畫越多，我克服了自己的焦慮和恐懼，我的線條也沒那麼歪七扭八了。我花了很長的時間，才搞清楚該如何觀看我繪畫的事物，並能夠將之重現在紙上。我浪費了許多時間摸索，但是最後我終於明白了，而且現在的我很有自信，可以畫出世界上的任何事物。人物、建築物、動物、風景……你隨便舉一個例子，我都能畫。

所以現在我想要告訴你該怎麼做，並且希望我也能夠做好這件事。我費了不少時間反過來處理我的畫畫能力；試圖想辦法如何向其他人解釋培養某些基本畫圖技巧時該怎麼做。這有點像教我兒子開車，現在我幾乎是靠直覺開車，已經深深印在我的骨髓裡。經過多年的練習，我對畫圖也抱持相似的態度。我就是知道怎麼畫畫。

而很快的，你也能辦到。

畫 筆 面 面 觀

　　現在讓我們快速討論一下畫畫的工具。最重要的是別失心瘋了。你可以在基本的素描簿或零散紙張上畫畫，甚至從影印機或印表機拿出來、放在資料夾裡的A4白紙都行。你不需要任何高級昂貴的東西。我喜歡精美的素描本，但是在我們的這趟旅程中，不要用這種漂亮的素描本，我們要用便宜又大碗、揉成一團丟旁邊也不心疼的紙張。如此能夠幫助我們比較輕鬆，沒有被評判的感覺，而且更能自由揮灑。

　　我也要請你用筆練習本書中的習作。單純的原子筆、滾珠筆或是細版代針筆都可以。就是「一支筆」。什麼！？為什麼？因為這樣事情簡單多了。我知道這感覺和你預期的不一樣。你寧願用鉛筆頭上的橡皮擦。

　　不過事實是，出現錯誤時，你可以有三種做法：
1. 擦掉錯誤，假裝沒有發生。
2. 對著錯誤大哭，責打自己。
3. 接受錯誤並從中學習。錯誤就是我們的老師，而我們就是來學習的。

　　因此，使用筆是提醒我們放慢步調畫圖的絕佳方式，因為我們知道，一下筆，線條就在紙上，永遠改不了了。然而，你不應該因為用筆畫畫而猶豫難以下筆。如果你畫了一條線，但是和你的期待有落差，沒關係的。線條有自己的個性，就像疤痕或斷過的鼻子，或是穿舊的牛仔褲。如果我們的畫總是完美無比，那麼何不用描圖紙或影印機或照相機就好？

　　需要下苦工的線條才是有意義的線條，能夠傳達我們想要透過圖畫傳遞的訊息。如此才成就了藝術。

材料表

☐ PAPER 紙張
☐ PEN 筆
☐ time 時間
☑ you 你
<u>optional : Talent</u> 非必需：天份

好的素描本

　　我認為為畫畫這件事去神聖化最好的方式，就是不要因為媒材而焦慮。事實上，紙張／載體越隨機，我做出喜歡的作品的可能性也越高。一旦我拿到昂貴的素描本，畫畫的壓力立刻沉沉上肩頭。畫畫時我們最不想要的就是壓力，你就是沒辦法擺脫超高期待的迷思。紙餐墊或信封背面之類破爛的紙張，就是解除壓力的最佳載體。

<div align="right">

——法蘭絲・貝薇兒（France Belleville）

</div>

「此處有龍」

　　古老的地圖上，過去以此標示形容未知領域。因此你在空白的紙張面前感到恐懼也是完全可以理解的，畢竟一切都廣大無邊際，而且連地圖都沒有。

　　所以我們先來訂下幾條規則吧，也就是尺規，直線就像道路和指引。直線能夠給你方向，我們不必隨時都死守規則，不過直線帶給我們的透視效果，有助於將無限的空間拆解成我們能夠掌握的大塊物體，令人感到安心。

信心就是魅力

　　很多人告訴我：「我連直線都畫不好！」我的第一句回答是：「那就買一支尺吧。」

　　我會畫直線，這不是什麼了不起的絕技。
你只要畫得很慢就可以了。或是畫得很快。

　　看看這個：

　　我剛剛畫的線當中沒有什麼絕技。我幾乎沒怎麼花心思。現在讓我們再畫一次，但是加快速度。

　　現在，你覺得兩條線之間有什麼不同？它們都很直，不過第一條線有一點抖動歪扭。第二條線則肯定俐落。現在，第一條線其實比第二條線直，可是我認為第二條線才是「我會畫直線」的意義。線條顯得充滿信心，看起來就是我畫的。

這條線有我的風格，背後有我的手感。就像我在文件簽下名字。我帶著信心完成的，線如其人，一如我的簽名。而這正是我們希望帶入圖畫中的線條，你要的是充滿信心的感覺，即使線條還是生澀不穩，不過假戲做久也就成真了。

　　我畫過許多直線和不那麼直的線。線條是繪製許多其他事物的重要基礎，因此我畫了無數線條。關鍵就是練習。練習能成就完美，而你不需要變得完美。你可以畫很脫序的事物，但仍然是很精彩的畫作，即使其中沒有任何一條直線，它們只是夠直而已。

不過務必避免「來回描線」。

　　沒有信心的時候很容易發生這種事，你試圖重複描線，想要讓線變得更直，反而使線條變得不清不楚。感覺就像支吾其詞或含糊不清，而不是以清楚流利又優雅的線條表達意思。

　　現在你何不試試呢？你會畫直線嗎？我賭你一定可以。如果不行，那就畫兩條，或十條。試試某些線條畫慢，某些線條畫快。多多練習，要有信心。

素描本恐懼症

　　不要害怕全新素描本的第一頁。從素描本的中間開始畫吧。用你最喜歡的筆填滿全新素描本的一整頁，好好了解筆的特性。

<div align="right">

——庫思哲‧柯恩（Koosje Koene）

</div>

創造你的專屬筆跡

　　畫畫就是敘事。光線訊號穿過你的雙眼，在腦中轉化為電子信號，接著成為手的動作，在紙頁上畫下各種筆跡。

　　這些筆跡就是你以自己的視覺「文字」，轉譯描述所見的一切。這些獨特的文字對你而言既私人又獨一無二。這些的確是你的個人風格，不過更是由偏向潛意識的層面形成的。把這些筆跡想成是你的視覺口音、字彙、你表達自己的方式。

　　就像一首歌有無數種演唱方式，就用你的筆跡演繹經驗吧。

　　創造筆跡的方式無窮無盡，不過你創作筆跡的方式是獨特的。接下來，我們要帶出你創造筆跡的個人方式。

　　我們也要培養發展視覺語彙，表達我們看見和感受的事物。

　　筆跡可以描述藝術家在創造它們的當下感受如何——深思熟慮、害怕擔憂、快樂或困惑。

　　筆跡可以是畫線條的方式，也可以是表現光影或質地或材質表面的圖樣。線條可以用繪畫的方式將構圖連結起來，創造完整合一的畫面。

　　如果這一切對你而言太多了——畢竟你只是想畫畫嘛——別擔心，幾個習作之後，你就會了解為何筆跡如此重要又有趣。

　　我們先來隨手塗鴉吧，沒有什麼好怕的。

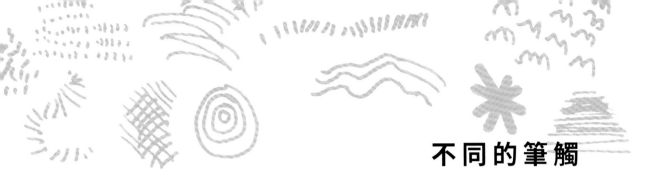

不同的筆觸

拿起筆，盡可能畫下各式各樣不同的筆跡。

花五分鐘用多樣化的筆跡填滿一頁素描紙。激勵自己創造各種新類型的筆跡。

你正在創造自己的視覺語彙。把自己當成只有三、四歲，拿著蠟筆塗塗畫畫。

完成後，仔細檢視你畫下的筆跡，其中有任何一致性嗎？筆跡有各種類別嗎？有沒有你特別喜愛的筆跡呢？哪些筆跡讓你聯想到其他事物？看起來像樹皮、屋瓦或貓咪的毛皮嗎？也許你可以將這些筆觸運用在未來的圖畫中。保留這一頁，也許它會成為藝術史學家在咖啡桌上回顧書寫你的生涯論述時的羅塞塔石碑（Rosetta stone）[1]呢。

註1：羅塞塔石碑，為大英博物館所藏，是一塊製作於公元前一九六年的花崗閃長岩石碑，同時以古希臘文、古埃及象形文字和古埃及通俗文字，三種不同的語言刻下同樣的古埃及詔書內容，使得近代的考古學家得以有機會對照各語言版本的內容後，解讀出已經失傳千餘年的埃及象形文之意義與結構，而成為今日研究古埃及歷史的重要里程碑。

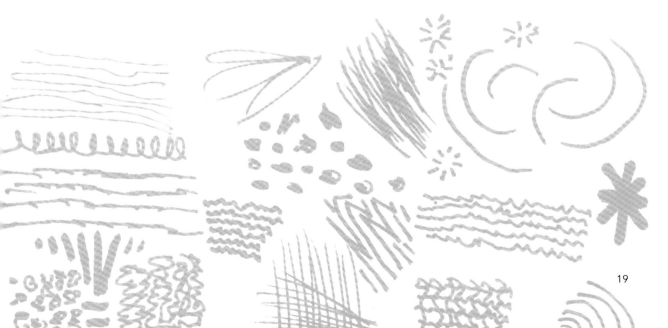

音樂的筆跡

音樂非常適合引導情緒，它可以讓我們落淚或起舞或心情平靜。

讓我們來看看音樂會如何影響筆下的線條和筆跡吧。

選四首非常不一樣的樂曲，必須是四種不同類型、不同節奏的曲子。有些是你喜歡的，有些則不然。重點是選擇讓你有不同感受的音樂。

現在戴上耳機集中精神，讓音樂帶領你的筆。用筆跡表達聽到的音樂，以及你的感受。

《吉諾佩迪第一號》（Gymnopédie No.1）
艾瑞克‧薩提（Erik Satie）

《閃電戰》（Blitzkrieg Bop）
雷蒙斯樂團（Ramones）

《午夜時分》（'Round Midnight）
塞隆尼斯‧孟克（Thelonious Monk）

《謙遜》（HUMBLE.）
肯德里克‧拉瑪爾（Kendrick Lamar）

有感覺的筆跡

筆跡可以形容事物的樣貌，也可以表達事物的觸感——粗糙、柔軟或坑坑洞洞。筆跡可以傳達葉片、毛皮或樹木等質地，傳遞視覺之外的附加資訊。

隨意選兩個質地大不相同的目標：粗糙的東西和充滿坑洞的東西，或是柔軟的東西和銳利的東西。

看看薇若尼卡·勞洛爾（Veronica Lawlor）畫她的髮梳。

注意她如何使用筆跡捕捉髮梳的不同表面。她使用線條、圓圈和各種小曲線，創造出她想要重現的視覺語彙。

她並沒有畫輪廓線，而是讓筆跡表達整體。隨著她下筆，主題物的形體也逐漸浮現。筆跡緊湊處，梳毛就顯得更濃密；筆跡之間的空間較多時，則營造出毛茸茸、較開闊的感覺。

在做這個練習的時候，不要想著你畫的目標物，不要說「這看起來完全不像梳子」（或是任意題材）。只要專注在表面，用筆跡捕捉表現其觸感即可。

回頭看看稍早你塗鴉的筆跡。是否有些看起來像你正在描繪的表面呢？來試試看吧。

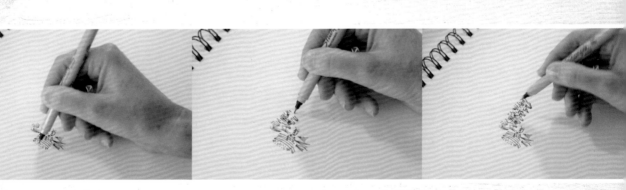

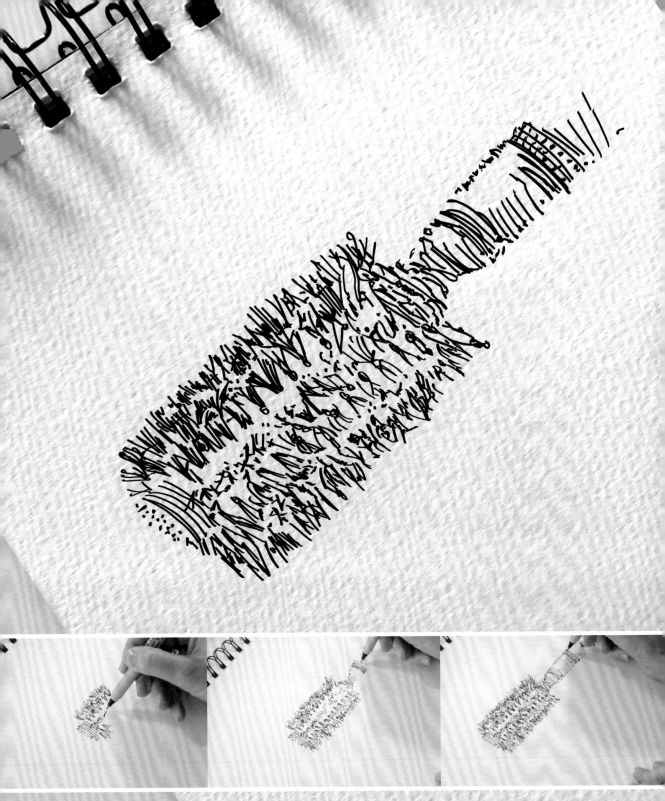

允許描圖

如果你是小孩，一定會有人告訴你描圖就是作弊。並不是。

描圖可以是建立信心和創造力的機會。

許多偉大藝術家都利用描圖解決構圖難題，或是結合現有圖像，組成全新的圖像。

試著描照片，但是要簡化描圖的影像，將影像減少至小量乾淨俐落的線條。由於很清楚線條該畫在何處，你就能夠信心滿滿地下筆。這就是我們要的，純粹練習畫線和取捨線條。

你可以不只是臨摹一張照片。創造自己的照片吧。描下雜誌裡不同人物的部位，組合成一個嶄新的名人照。

或者利用描圖讓自己輕鬆一點。利用這個方法幫助你找出參考基準點，然後隨心所欲以自己的方法完成圖畫。切記，不必描完一整張影像，運用想像力或自我風格填入某些部分。

沒有描圖紙嗎？何不將iPad變成燈箱呢？打開手電筒應用程式，然後放上參考圖片和紙張，光線會讓你的紙張變透明。

你也可以利用窗外的光線。把參考影像貼在窗戶上，然後拿起你的素描本，影像就會從紙上透出。

描圖也可以充滿創意！快把這個技巧加入你的工具箱吧。

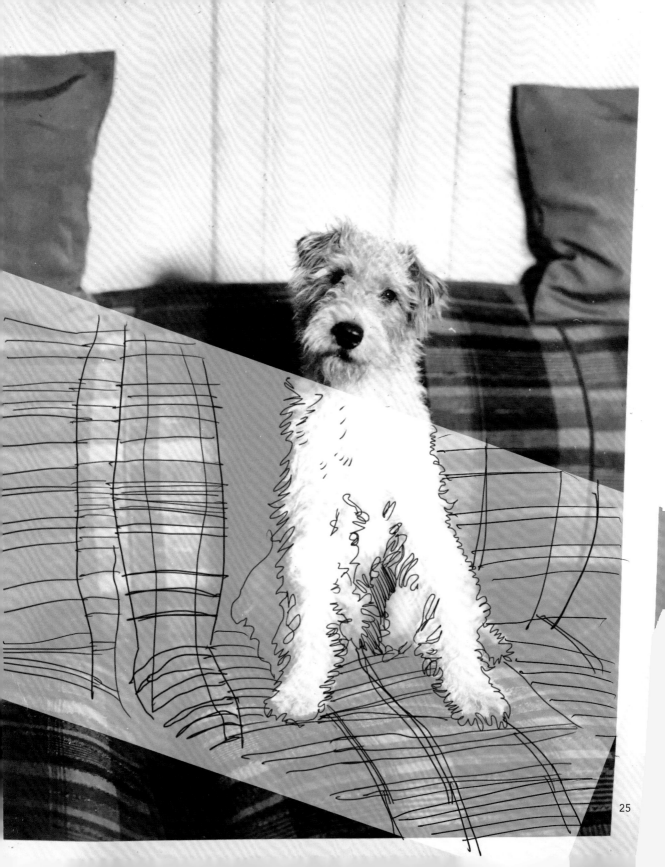

畫「形狀」

　　汽車是什麼？只不過是一堆形狀，臉孔也是，大教堂也是。陰影和反光也是。

　　無論你的題材有多麼複雜，每一張圖畫基本上都是一系列形狀。

　　當你能夠看透複雜形體，將題材拆解成塊狀時，你就能無所不畫了。

「形狀」的形狀

有些形狀是機械性、技術性或幾何的。這些形狀通常會有特定名稱。

方形　九邊形　長橢圓形　球形　橢圓形　方塊
菱形　矩形　梯形　圓圈
七角形　八角形　三角形　平行四邊形　新月形　圓錐
星形　十面體　鑽石形

接著我們還會遇到一大堆形狀，它們的名稱就沒那麼精確優美了。

團塊　厚塊　一堆　豆狀　凸起
一叢　大塊　一坨　凸塊　一塊
隆起　小東西

我們姑且稱它們為「有機形狀」。這個世界的絕大部分，除了建築物、尺和餐盤，幾乎都是以有機形狀構成。沒有為這些形狀命名是個大問題，我們將在後面幾頁娓娓道來。

現在環顧身旁，看看在周遭環境中你能辨認出多少形狀。寫下10到20個形狀的清單，以及你在何處看到它們。

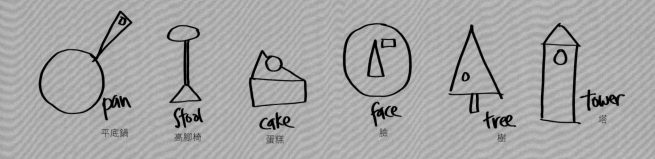

pan 平底鍋　stool 高腳椅　cake 蛋糕　face 臉　tree 樹　tower 塔

怪手的「形狀」遊戲

「怪手」是米奎爾．赫倫茲（Miguel Herranz）的綽號，有次他朋友看到他畫畫時取的。他的手實在神奇的嚇人。

以下是他喜歡玩的暖「手」小遊戲。

選三個形狀，圓圈、直線（任何長度或角度），還有一個封閉式有機形。

現在只能用這三個形狀，盡可能畫出各種東西。

繼續逼自己想出更多可畫的題材。

現在以另外三種形狀畫圖的繼續這個遊戲：橢圓形、矩形和三角形。

只用三種形狀，你畫出了多少東西呢？現在試試用其他形狀畫出更多東西吧。

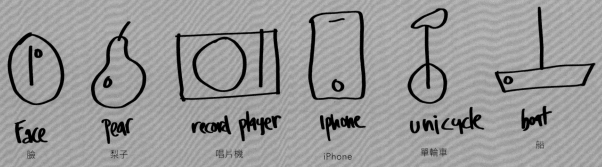

Face 臉　Pear 梨子　record player 唱片機　Iphone iPhone　unicycle 單輪車　boat 船

畫畫字母──畫畫的五大基礎元素

到目前為止，我們玩過筆跡，討論過形狀了。現在讓我們開始真正的畫畫程序吧──就從「觀看」開始。

畫畫的時候，我們需要以不同於普通日常生活的方式觀看作畫題材。我們必須尋找構成題材的形狀，將我們所見的事物拆解成繪畫的元素，得以記錄在紙張上。我們必須分析這些元素，並且必須培養出一種方式，將我們眼見的有機形狀轉變為簡略形狀，讓我們的手眼之間能夠溝通。如果眼睛看見物體，但是我們沒辦法告訴手看見了什麼，結果當然也不會太理想。

那麼該怎麼做呢？

我們要從「畫畫字母」開始。

現代英文有二十六個字母，你或許從五歲就學會了。這二十六個字母讓你能夠閱讀任何人寫下的任何字句內容。

如果你學會如何閱讀樂譜，也就是學會讀譜號，能夠辨認不同的音符，並且明白如何將樂譜上的內容化為鋼琴琴鍵或小提琴弦上的樂音。積木也是，一旦學會，你就能夠以無窮盡的方式組合積木。

畫畫也有字母。我們需要這些字母，將眼前所見的複雜事物，解構成為元素形狀，然後才能將它們畫在紙上。

如果你嘗試畫某個東西，結果看起來是一團亂，這完全可以理解，因為太多內容要吸收了。就像我們不會期待第一次去聽音樂會的人，能夠辨認出演奏貝多芬交響曲的管弦樂團中的每一種樂器。這就像閱讀一本從來沒讀過的厚重外文書。

所以，讓我們來學習畫畫字母。好消息是，字母只有五個。只要五個基礎元素，就能讓你畫出地球上任何東西。

直線　　　　　　　　　曲線　　　　　　　　　角度線

就是這些──

首先是線條，線條有三種：

1. **直線**
2. **曲線**
3. **角度**

接下來是形狀，形狀有兩種：

1. 偏圓、填滿顏色的形狀；稱之為**點**。
2. 偏圓的中空形狀或輪廓，就稱之為**圓圈**吧。（不過有些真的非常橢圓，或是像足球或阿米巴原蟲，或是幸運草葉、腎臟或茄子帕馬森三明治。）

這五個基礎元素的有用之處，在於可以利用它們，在描繪風景的探索之旅時，做為講述自我的方式。我們所見的一切，要不是線條、曲線、角度、點點，就是圓圈。這就是我們用來向世界描述自己的「字母」。

一如學習閱讀，我們也要先從試探這些元素開始，以充滿意識的態度感覺我們自己的方式，在畫畫的時候也要動動嘴唇。不用多少時間，這些基礎元素就會成為你的第二天性，直覺地知道我們看見什麼，當然也就知道該如何畫在紙上。我們不再會多想其他繪畫元素，而是藉由經驗和本能來畫畫。

順帶一提，我是從夢娜‧布魯克斯（Mona Brookes）的書《和孩子畫畫》（Drawing with Children）中初次學到這個方法。對成人也非常有幫助。接下去讀吧。

點　　　　　　　　　圓圈

試試畫畫字母

好啦，現在讓我們來實作畫畫字母——畫畫的五個基礎元素吧。

以下有幾個抽象的設計讓我們實作。我們先從「閱讀」它們開始，然後在紙上臨摹一個個元素。尋找線條、曲線、角度、點和圓圈。在紙上畫一個方形。現在臨摹第一個框框中的所有元素。

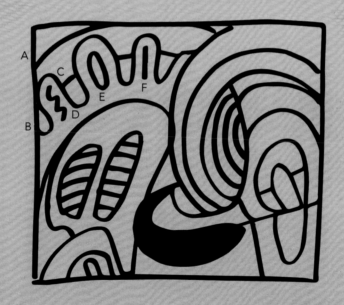

我會帶著你開始。先從左上方角落下筆，一路往右畫，然後再往下畫。首先我們會看到曲線（A）切過角落。這條線的走勢如何呢？它和框框的交點在哪裡？角度看起來如何？

接著往下，我們會看到另一條曲線（B），是從框框左邊往回勾的圈狀線。它定義出某種像又粗又短的米老鼠手指之間的第一個空間。

接下來波浪狀的手指曲線（C），往下然後往上接著又往上，往下，直到碰到往右三分之二處兩條長長的往左邊突出的長弧線。

現在我們來填滿這些空間。曲線（D）——幾乎像潦草的筆跡——在第一個環狀空間中，看起來像「3」。然後是橢圓形（E），在下一個環狀空間中看起來像一個長長的「O」。最後一個環狀空間中則是一條直線（F）。

你的形狀看起來如何呢？它們佔據的空間比例是否正確？你是不是光畫這個角落就塞滿整個方格了呢？這些小零件是否就像拼圖一樣完美契合？

繼續畫完其餘的形狀。測量並觀察形狀的交會處，慢慢將它們拆解成畫畫字母，直到畫滿整個框框。慢慢來，盡量讓你的圖畫精確。用上述的語言和自己對談。可以利用字母（線條、曲線、角度、點和圓圈），並隨心所欲地加上米老鼠手指、升起的太陽、鞋底、貝殼、Nike勾勾——想到什麼就畫什麼。

緩慢細心地畫線條，不要讓線條顯得含糊不清或優柔寡斷。如果線條有點歪了，別捶自己。我們還在旅程的開頭呢，我要你開開心心、健健康康地一路前行！

非常棒。這些花費了不少思考和觀察，不過我相信這五個畫畫字母必定幫助了你一路過關斬將。你看起來很細心，測量角度，你做了比較，而且你利用線條、角度、曲線、點點和圓圈紀錄下風景的每一個部分。

我們繼續畫吧！盡可能臨摹各種圖樣。練習利用畫畫字母，讓每個細節都正確。一邊畫圖一邊對自己說話也無妨。

鏡 子

現在我們要來畫比較棘手的東西了。

我們要繼續畫有點抽象的圖樣，不過這次我們要畫它們在鏡中反射的樣子。

你不需要真正的鏡子，我們只需要大腦就能翻轉事物。如果線條在原本的畫中是往左，那我們就往右畫，以此類推。這就像拍拍頭或是揉揉肚皮，不過能讓我們更進一步使用畫畫字母紀錄所見事物。

我會陪你做完第一個練習。

1. 從上方開始畫一條短線。
2. 畫一個90度直角，但是我們不往左邊畫，而是往右，因為我們要畫的是鏡像圖畫。
3. 用比前一條線短的線條，往回畫另一個九十度直角。
4. 往左邊畫一個銳角。線條是比前一條線的兩倍長。
5. 往右畫一個角度極小的銳角，大約三十度，然後畫一條目前為止最長的線。

以此類推。完成這些角度後，加入一個其實是橢圓形的圓圈。位置在大角度（6）和虛線之間。

很有挑戰性？很費力嗎？全家大小都玩得很開心？無論如何，接下來這個你就要靠自己啦。（我稱之為醜死人臉。）

來畫「木頭」吧！

我們來看看木頭上的抽象線條吧。

選擇一張木頭桌面、木頭地板、切塊木板或樹樁。確認木紋清晰可見。

現在，選擇一個區塊，然後利用畫畫字母，照樣畫下木紋，只要能看見，連最微小的元素都不要放過。

繼續放大細節，直到不能再細為止。

祕訣就在第十次

想要不斷進步嗎？繼續努力。每一項作業都要練習數次。也許十次。而且沒有必要一口氣完成。你將會不斷發現新事物，強化學習的概念和印象。不需要趕時間。開心最重要。

達文西方塊

你可以把這個方塊中的東西,照樣畫在
紙張上另一個方塊中嗎?

這個方塊裡的東西呢?

那這個呢?

現在，你可以照樣臨摹下面這些方塊裡的所有東西嗎？

恭喜你！你剛剛完成了一幅《蒙娜麗莎的微笑》。

把參考圖像畫上格線，能夠讓圖像變的抽象。如此你就會專注在形體上，而不是思考形體是由什麼構成的。這樣更能輕鬆以畫畫字母思考，而不是想著「鼻子、眼睛、手、謎樣的微笑」。

想要讓圖畫更難懂，因此更容易畫嗎？試著把畫上格線的圖畫剪下來，然後隨機拿取方格。你甚至可以把格子轉向不同角度（別忘了幫格子編號，免得到時候拼不回來！）然後把你的素描本頁面像拼圖般慢慢填滿。

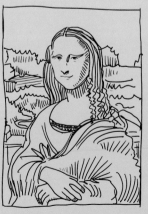

來「真」的

是時候面對現實了。在接下來的練習中，我們要離開抽象，畫些真實的東西。

耶！以下是一些畫好的物件。一次一個，將它們個別臨摹到你的素描本的方格裡。

我們要繼續使用畫畫字母，臨摹眼前所見。一開始你可能會嚇得半死，因為實際上我們就是要畫真實的東西（媽呀！），但是深呼吸，這和我們剛才畫抽象圖畫的方法是一樣的。

來吧。別忘了你的「畫畫字母」。思考事物如何連結。放慢步調。畫下果斷有自信的線條。

顛覆思考

為什麼抽象的東西比真實的東西好畫呢？因為我們的大腦會插手。

我們的眼球整天被一大堆資訊數據疲勞轟炸，就像脖子上頂著一台電腦，連結有史以來最大最快的網路連線。為了處理所有輸入的訊息，大腦找出方法，將訊息貼上標籤歸類處理。

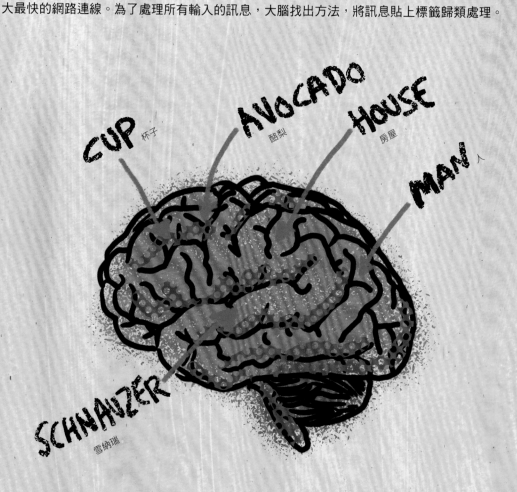

因此，與其說「快看那個那根裹滿樹皮、大概四十五呎高，而且有八十四根分枝，和七千六百一十二片共十四種不同綠色的葉子，而且光線從左邊四十度照射下來的木桿⋯⋯」，我們會說：「那裡有一棵樹。」

　　我們看到一大堆橡樹、榆樹和樺樹，會說「樹、樹、樹」。然後把這堆資訊全部整合成一團──森林。

　　當然啦，把東西放在小格子裡面當然對大腦很省時，但是在畫畫的時候卻幫不上忙。我們的腦海中有樹木的模樣（或房子、椅子），但是這些影像通常很粗略不精確。而且只是一個大概。因此若我們想要畫真正精確的樹，大腦中的影像就會試圖覆蓋眼前所見。這就像我們想畫一張充滿細節的繁複照片，結果卻變成歪七扭八的人像。

　　我們必須騙過大腦，才能傳送資訊到處理系統。因為我們要的是找出辦法處理訊息──而且要撕開那些粗略的標籤。抽象的東西比較好畫，是因為大腦中沒有抽象物的標籤。因此我們可以讓自己慢下步調，單純紀錄眼前所見。

　　不過例如當我們觀看臉孔各部分時，大腦立刻就會說「喔那是耳朵。我有個簡略的標籤。那是眼睛。那是鼻子。」然後你把這些粗的東西在紙上拼湊起來時，看起來完全不像我們正在觀看的那張臉孔。

該怎麼辦?與其說:「啊哈,嘴巴」,我們必須把這些全部解構成畫畫字母。我們的腦袋對於臉孔有非常複雜的臉部資訊處理方法,因此臉孔是最具挑戰性的題材。

我們現在要臨摹這幅畫,顛覆這個系統。不過呢,我們要⋯⋯倒過來畫。我們還是可以辨認出臉,但是對於我們的處理系統顯得抽象許多。

顛倒畫畫時,我們就可以仰賴畫畫字母,而不是腦內的分類標籤了。如果大腦試圖說:「來畫個眼睛吧」,用「這是一個角度,那是一個點,那一團下面是圓的⋯⋯」取而代之,以此類推。和臨摹抽象畫一樣。

我們要從左到右、從上到下完成臨摹畫。看看角度,觀察線條的長度,看看事物在哪裡交會,哪裡又是平行。把畫面全部解構成沒有名字(沒有特定標籤)的抽象元素(除了「線條、角度、曲線、圓圈、形狀」我們已經為其命名了)。

小規模地思考,就像玩填字遊戲或拼圖。

而且不可以轉正圖像。直到完成整張圖畫的每一個部分之前都不可以。你一定會很想轉正,但是不可以,否則大腦的標籤系統又會上線了。保持耐心,繼續橫著豎著畫。

然後把圖畫轉過來。

很驚人對吧?你辦到了,而且還是上下顛倒完成的呢!

喔,最後一件事。如果你希望多了解畫畫的時候,腦部是如何運作的,我大力推薦貝蒂・愛德華(Betty Edwards)的《用右腦畫畫》(Drawing on the Right Side of the Brain)。你會在那本書中發現這個練習,還有許多其他讓你大開眼界的練習。

我在我的另外兩本書《拿起筆來放手畫》(Art Before Breakfast)和《藝術破格》(Art License)[2]中多次談到這個系統。或許你也會喜歡這兩本書喔。

不過現在可沒時間逛書店。快來畫畫,臨摹這幅圖畫——記得要上下顛倒喔!

註2:台灣出版的版本為《像藝術家一樣思考(全新增訂版)》(The New Drawing on the Right Side of the Brain)。

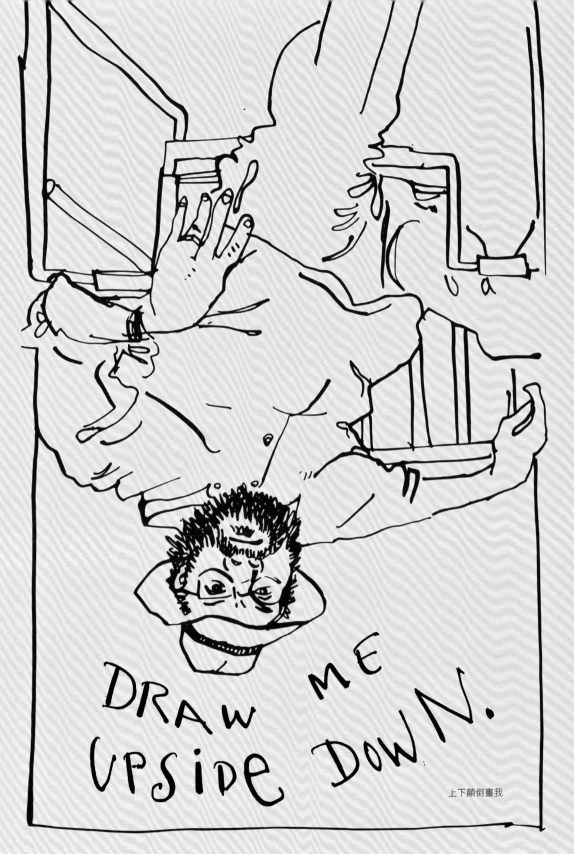

DRAW ME UPSIDE DOWN.

上下顛倒畫我

記憶腳踏車

　　接下來我們要從臨摹畫畫，變成畫我們看見的東西。真正的東西，全新的東西。是不是很棒！不過首先，我們還要做一個基準點：畫記憶中的東西。就拿某個很單純、你這輩子或許已經看過千百遍的東西：腳踏車。

　　腳踏車是很簡單的物品：兩個輪子，一副車架，還有一些其他的小零件。現在試著畫一輛腳踏車，憑著記憶畫，不要擔心這張畫的好壞，反正這一堂課結束後你就可以把這張畫扔了。試著盡量回想腳踏車是什麼樣子就好。

　　來吧。

如 何 觀 看

　　剛剛很有趣，對吧？或許也很令人沮喪。因為即使你很清楚腳踏車長什麼樣子，當你坐下來畫腳踏車時，心裡一定會冒出一千個問題。

　　踏板在哪裡？鏈條怎麼連接？你的確記得鏈條對吧？那座墊呢？你會把它放在哪裡？把手又是如何和腳踏車連接的呢？你記得畫煞車了嗎？你還記得車輪上各有幾條輪輻嗎？

　　簡單如腳踏車的器具上就有這麼多我們毫無頭緒的細節。這些我們腦袋中，傾向忽略細節、對自己看見的東西過度有自信，依賴記憶以及不完整的創造力，才是真正讓我們不能畫畫的絆腳石。

　　我們要做的是放慢步調，集中注意力，然後觀察細節。我們必須真正看見眼前的事物，唯有如此，我們才能夠將之化為紙上畫作。問題不在於我們用的筆或是有沒有天份，而是單純地了解「如何看」，了解如何觀看我們眼前的事物，以及如何以能將之轉變成圖畫的方式觀察。

　　某方面而言，畫畫就像做筆記。我們的雙眼說這是第一個細節，而雙手則將它畫在紙上。雙眼說，這是接下來的細節，雙手則將之畫在紙上。一個接一個細節，手接收來自雙眼的命令，紀錄下我們的所見。但是如果大腦不可靠，拒絕集中注意力，沒有回報每一條細節，堅持捏造空白處的事物而非觀察，筆下的圖畫就會顯示出缺乏的注意力。

　　這不是魔術，而是單純放慢步調，集中注意力而已。

「盲繪」輪廓

我們來開車吧。筆就是我們的法拉利,而我們要沿著物體的邊緣兜風。我們稱之為「輪廓素描」。稱之為「輪廓素描」,因為我們只畫所見之物的邊緣。我們不會在東西的質地或陰影上花費心神,只專注在輪廓上。

我要來畫鞋子。現在,我要確定自己真的非常專注在圖畫上,完全不受大腦中既有的標籤、符號和其他東西的影響而分心。我正在百分之百地觀看。因此我畫畫的時候,從頭到尾都會盯著鞋子。沒錯,整個練習的過程中,我完全不會看畫紙一眼。

我們稱之為「盲繪」輪廓,因為我不會看我的紙張,而且完全盯著畫畫的主題物。

當然,這可能表示我們的圖畫並不完美,不會百分之百精確。可能會歪七扭八。沒關係,我的理由很充分,因為我是「盲」畫下的!

我會讓我的雙眼沿著鞋子的每一吋行駛。我會從左上角開始,然後慢慢沿著上緣行駛。隨著我的雙眼移動,我的手也跟著動。我的手盡力紀錄下雙眼的路線。我是怎麼辦到的?速度非〜常慢。

你看看,現在圖畫比較像隻鞋子了,對吧?但是最重要的是,這看起來就像一趟旅程。這張圖畫就是我的旅程的紀錄。是一張地圖,也許不那麼像真實地景般精確,不過地圖上包含了大量風景中所描述的資訊。

盲繪輪廓是訓練雙眼放慢步調的絕佳方法,讓你的每一眼都「視而有見」。這對初學者來說是非常好的習作,甚至專業藝術家也會固定練習盲畫輪廓,保持雙眼和腦部的平衡。

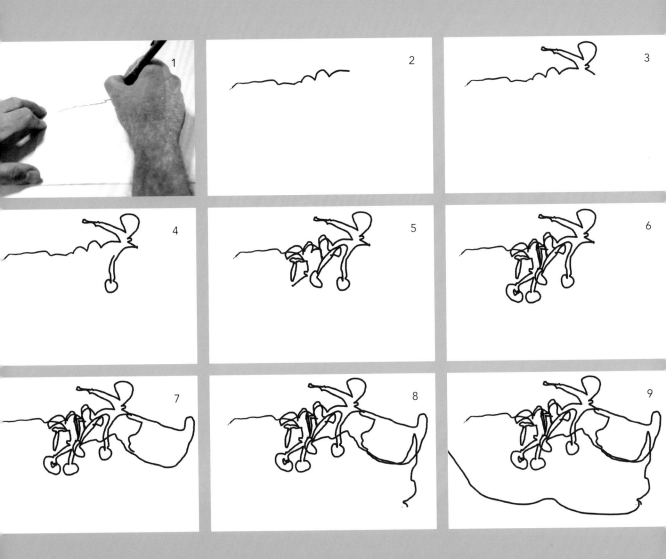

　　試試看。脫掉一隻鞋子，拿起筆，睜大你的雙眼。不准作弊，不准偷看喔！在你受挫之前，先自我檢視：是不是加快速度了？

　　如果真的需要重新在畫紙上定位，那你可以看一眼，我不會告密的。不過當你看向紙張重新定位時，就要停筆，直到雙眼回到主題上才可以重新動筆。

　　花至少十五分鐘做這項練習。記得要很～～～～慢。

　　畫鞋子的過程中，你學到了什麼嗎？

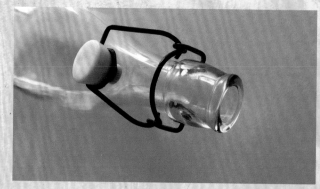

輪廓素描

好啦，可以拿下你的遮眼布了。接下來我們要嘗試另一種輪廓素描畫，不過這次我們既要看著主題，也要一邊看著圖畫。鬆一口氣了吧。

從家裡選一件物品，要有一點複雜但是又不過度複雜的。

我要畫這個瓶子。

我要用筆從紙張的左上角開始畫（因為我是右撇子）。我的雙眼落在瓶口的左上方，然後緩慢沿著上方移動。

我希望這個過程越慢越好，我要保持速度一致——掌控航線。這點非常重要，因為瓶口有數條長長的、連續的部分，因此我必須要真的慢下來，才能測量這些線條有多長。如果我覺得無聊，可能就會加快速度，然後我的畫就會是一團歪七扭八。

一邊動筆我也會一邊看看圖畫。線條哪裡該轉彎，才能接合另一邊的東西？這個角度比起剛剛另一個角度，哪一個比較深？我會不斷問自己這些修正路線的小問題。

注意看，我的線條很單純。我並沒有在同一條輪廓線上來來回回地描繪。我做出取捨，然後堅持這些抉擇。

試試看。選一個簡單的物品，花數分鐘在紙上畫畫吧。

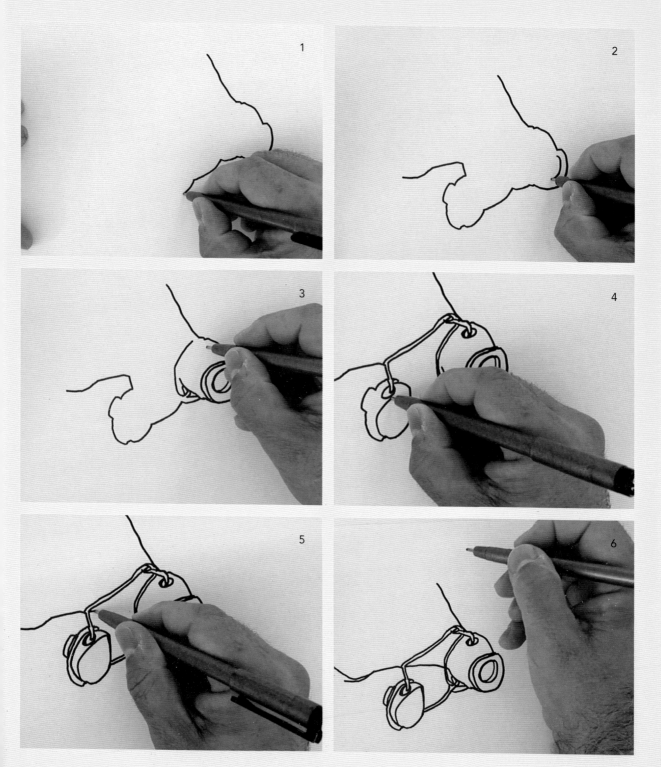

取捨「標的物」

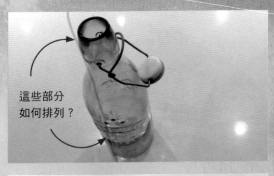

這些部分如何排列？

畫靜物時可能會遇到的一個棘手難題，就是該如何放置物品？該如何讓物品顯得相對較大？

這條線有多長？
這個角度有多寬？
這個部分方向往哪裡？
這些事物如何排列？

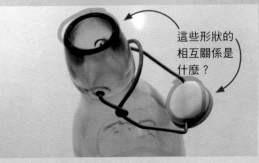

這些形狀的相互關係是什麼？

畫畫字母能幫我們搞清楚哪些部分是什麼，但未必對物品之間的比例和關係有幫助。是時候思考「標的物」了。標的物會解構風景——在「停止燈號」處左轉、「十字路口」處右轉、經過「教堂」後繼續前進一哩、一路走到「山丘」頂上。

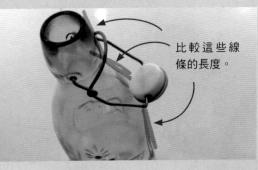

比較這些線條的長度。

一開始你是如何搞清楚路邊停車的呢？標的物。你學會倒車，直到看到後面那台車的右前方位在你的後擋風玻璃的中間。要花一些時間才能吸收這些標的物，如果是第二天性，可能要更長的時間，但是你辦到了，而且還考過路考。畫畫也是一樣的。

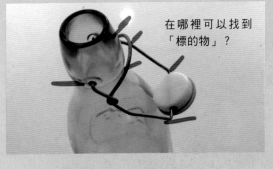

在哪裡可以找到「標的物」？

在前一個練習（48頁）的同一張紙上，從不同角度畫下你的瓶子，畫畫的同時，一邊思考瓶子上的「標的物」。

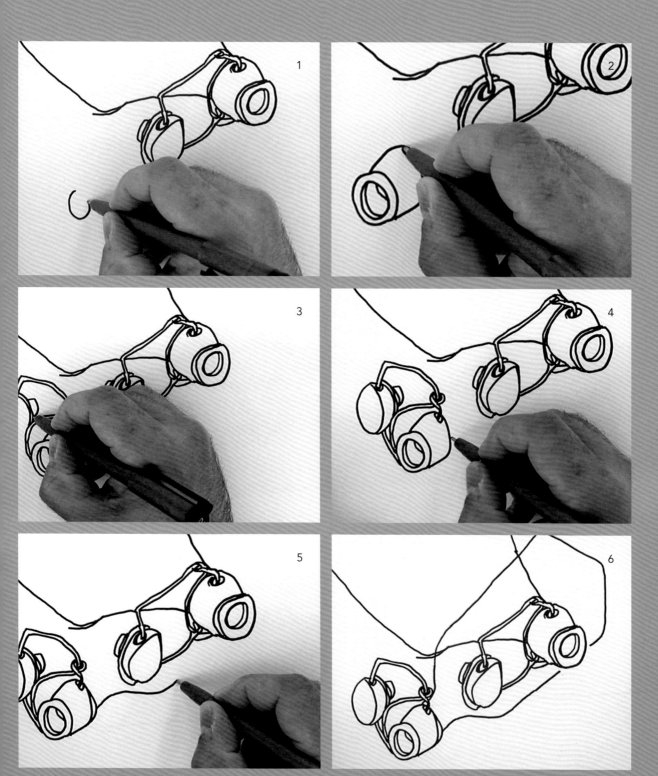

不用「畫畫」的畫畫

最近我在意想不到的地方，有了印象深刻的一段時光。當時我必須到政府部門一趟，更新我的證件。那是一個超大的房間，塞滿成排面對相連到天邊的桌子，椅子上坐著公務員，桌上放著電腦。沒有卡夫卡式的壓迫感，就只是無聊得要命。

由於急著出門約時間，我沒有帶任何可以打發時間的東西──沒有書，沒有素描本，手邊只有一疊重要文件。

牆上的標語寫著：「禁止使用手機、相機或錄音設備」。如果拿出手機殺時間，我就會被踢出去，然後又得重新預約。

我不情願地慢步走到空位，一屁股跌坐而下，感覺就像掛著鼻涕、在地板上拖著膝蓋打滾等著見校長的九歲小孩。一列列人龍包圍了我，他們眼神發直，臉上一片空白。牆上的計數器顯示四位數紅色數字。這個數字離我手中紙片上的號碼還很遙遠。我得在這裡耗上好一段時間了。

我在不舒適的座椅上坐立不安，輾轉扭動，我觀察坐在前面的男人脖子上的瘡，然後試著計算發光的數字是否有任何進展。我還沒吃午餐，因此我也花了一些時間聽肚子咕嚕叫。然後我注意到其中一張金屬桌上，有一瓶噴霧玻璃清潔劑。當時我想，這東西畫起來應該很有趣。我很喜歡瓶頸連結到瓶身的弧線，打模在塑膠瓶身上的六個同心圓，還有噴嘴的方形處的紅色比另一邊要更深。我的口袋中有填表格的筆，但是沒有素描本。

我決定用眼睛畫這個瓶子。我沿著邊緣緩慢地、深沉地觀看，彷彿我正在畫畫。我畫出標籤的邊緣，用一條不間斷的線勾勒出瓶子的輪廓路徑。

然後我跳到藍色把手的邊緣，沿著其中落入陰影中的空洞，仔細查看每一個我能看見的小細節。我爬到另一邊，然後慢下來，經過一道沒有頓點的延伸。太快了，我告訴自己，而且你錯過了一些東西。我放慢速度，無論風景有多麼無趣，我都讓自己保持在相同的步調。我畫弧線折返，快速描出標籤上的字母邊緣，接著上下移動畫出瓶蓋的凹紋。

椅子發出吱吱聲。我抬起頭看。計數器上的數字跳動了。輪到我了！我的人生中的二十五分鐘，被壓縮成轉瞬即逝的純粹愉悅。我蓋上虛擬筆蓋，抓起文件，開心地走向公務員。

玩玩具

畫玩具或模型。我不是說茶壺或水果籃不好，不過恐龍、垃圾車和娃娃屋更有趣，也是更容許出錯的題材。如果你覺得太簡單，不妨將它們轉成奇怪的角度，翻倒或是把玩具堆成一堆然後開始動手畫。

——傑森‧達斯（Jason Das）

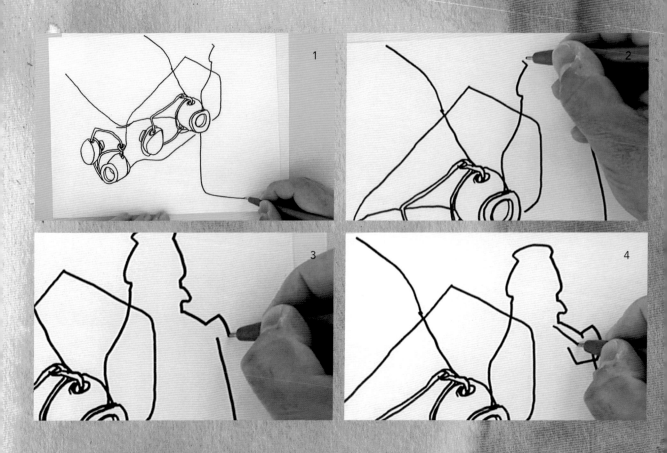

輪廓素描，第三個角度

　　在前兩個瓶子習作（48頁和50頁）的同一張紙上作畫，我要再次轉動瓶子，從第三個角度畫它。我會用同一支筆，以及同樣的放慢速度、思考畫畫字母的技法。不過每一張圖都會大異其趣。

　　1）因為我改變物體的角度和透視，所以我看見的瓶子是不一樣的。

　　2）還有因為「我」不一樣了。在畫習作的幾分鐘之間，我也有些改變了。我更能掌握這個瓶子。我更熟悉瓶子的造型。我對自己的線條更有信心。每一次畫畫都改變了我，因此，下一張圖我也會有所改變。

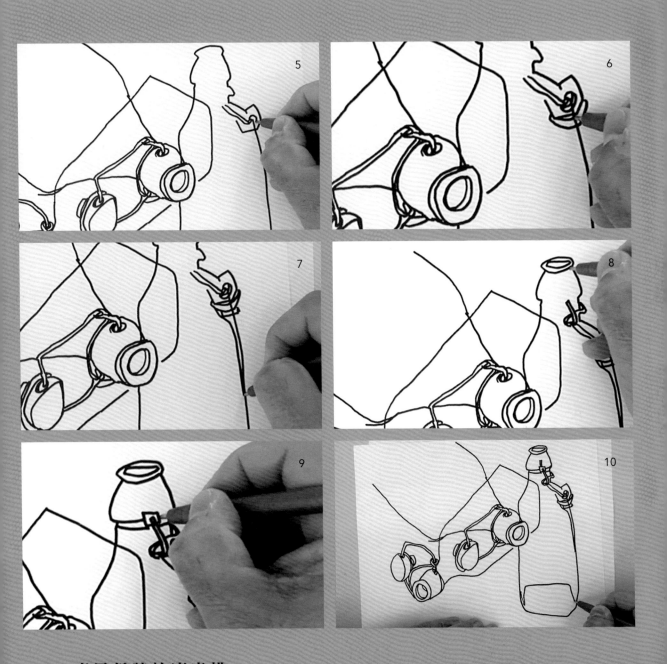

庫思哲談輪廓素描

　　從觀察作畫。要畫很多盲繪的輪廓素描。維持線條不中斷。這很好玩，因為你不能看紙張，你就不會看到進程，這點能夠幫助你放掉對完成品的擔憂。同時你也在訓練手眼協調。

　　　　　　　　　　　　　　　　——庫思哲‧柯恩（Koosje Keone）

畫「大」形狀

先畫大範圍的形狀，
然後畫裡面的形狀。
先從大局開始，
然後才畫細部。

試著速寫，然後再慢慢縮減到細節。

瞇起眼睛看大範圍形狀，不要受細節干擾。（瞇起眼睛可以強調陰影和大塊面。）

比較大形狀的高度和寬度。把一大堆複雜的小形狀變成單一的大形狀。

比較這堆形狀和主題的另一部分，看看整體的比例是否正確。

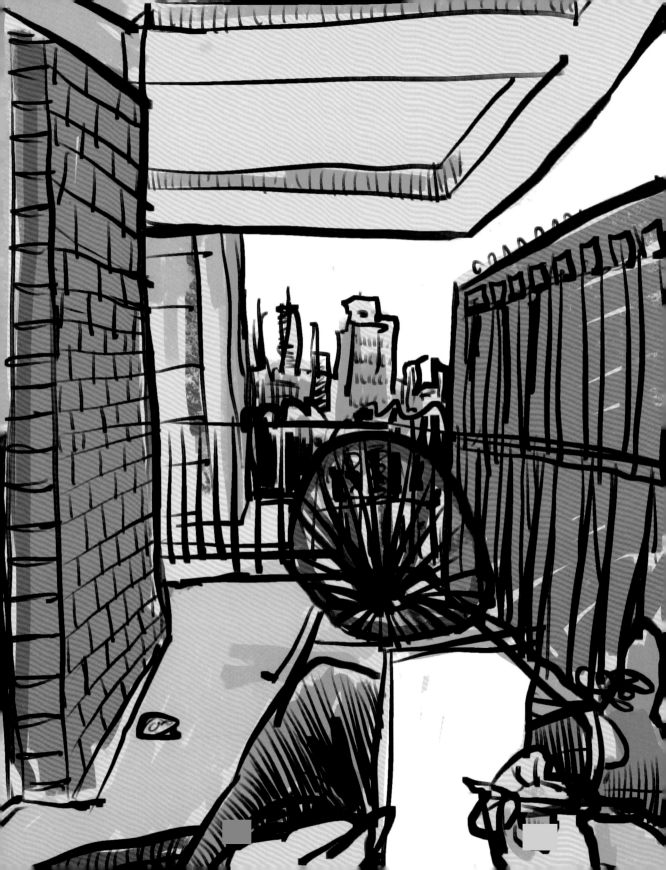

去旅行吧

　　畫畫最重要的部分，就是雙眼的探索。我們的眼睛正在探看一個奇特的嶄新世界：我們想畫下來事物的表面和邊緣。有好多好多要注意的細節，我們想放進畫裡的細節越多，探索的紀錄也就會越精確。

　　把圖畫想像成地圖。你的雙眼要來一趟旅行，而你的雙手則要為旅行紀錄地圖。接著某個人會看你的地圖，他們的大腦能夠看見你所看見的景觀，很酷吧。

　　如果我們的眼睛坐在時速一百哩的保時捷中，那麼眼睛就會忙著轉電台，盯著後照鏡中的自己看，沒有太多可觀察的。眼睛需要出走，來趟真正的探索，需要慢慢地消化。眼睛需要留意街道每一個轉角，每一個路口。眼睛也需要爬上高山，看看山有多高，踏涉河流，才能知道水有多深。

　　這些只需要花費注意力和時間。容我再說一次，沒有魔法，無需天份——只要你、一支筆，還有張大雙眼的你就夠了。

BROKYN
布魯克林

畫下眼前所見

畫你看見的，而不是你「知道」的。

你正在看嗎？
還是記住？

畫畫（drawing）發生在當下，這可不是「畫完了」（drawn）。
這是關於你正在做的事，而不是結果。

記住：圖畫不重要。重要的是畫畫。

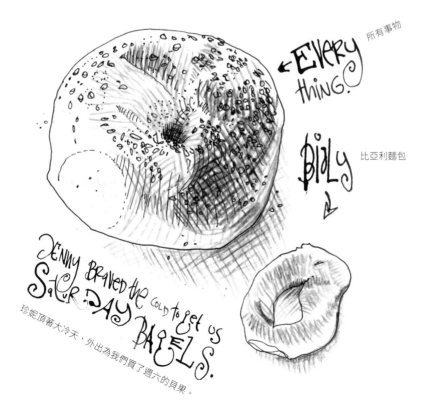

所有事物 ← EVERY thing.

比亞利麵包 BIALY

JENNY BRAVED the COLD to get us SATURDAY BAGELS.

珍妮頂著大冷天，外出為我們買了週六的貝果。

一筆劃輪廓畫

這是輪廓畫的另一個絕佳變化，介於盲繪和正常輪廓畫之間。

下筆後，筆就不可以離開紙張。絕對不可以。

只要讓雙眼保持追蹤主題，讓手中的筆跟著視線在紙上移動。

你可以不時低頭看看圖畫確認（見63頁的80／20規則）。

你可以折返到想要多加細節的部分。

完成的畫作會顯得活靈活現又很酷。雖然線條有點歪扭，但是相當生動。

見樹不見林

帶著素描本到大自然走走，一次專心畫一個形狀。例如一片葉子或一根樹枝。你可以非常專注在整體形狀上，然後用同方向的線條或細節填滿形狀。只要願意花時間靜下心觀察，專注在一個好掌握的東西上，這真的一點也不困難。

——潘妮洛普・杜樂根
（Penelope Dullaghan）

廚房系列＃1

現在讓我們來練習輪廓畫技巧吧。
拉開廚房抽屜，變成廚房畫家吧。
畫一堆廚具。
畫一堆杯子。果汁機。水龍頭。一些髒碗盤。

去做菜吧。

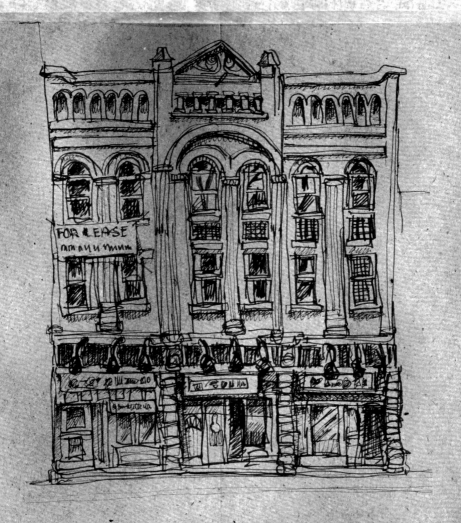

80／20規則

你花多少時間畫畫，又花多少時間觀看呢？

如果你總是低頭盯著紙張，那就會遺漏了景色。抬起頭看看吧。其實畫畫的大部分時間都應該抬著頭。良好的比例應該是：每花五分鐘畫畫，就要花其中四分鐘觀看。

如果你的脖子僵硬，手快抽筋，那就抬頭看看吧！

廚房系列＃2

突襲食物儲藏室。
畫幾個金屬罐頭，
幾個瓶裝罐頭。
打開冰箱畫牛奶盒、
冷凍披薩盒、
番茄醬瓶。

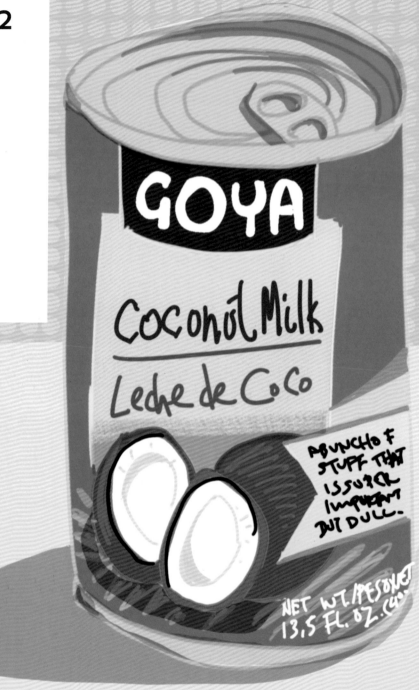

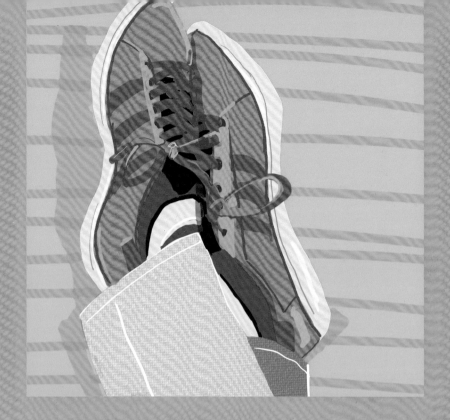

如何打發時間

花時間畫畫好過：

· 想著要畫畫
· 看藝術品
· 讀藝術類書籍
· 購買畫材
· 看YouTube上的畫畫教學
· 看臉書上的貓影片

你畫什麼不重要。
你用什麼畫不重要。
你正在畫畫，這才重要。
去畫畫。

OVER-
CAFFEINATED
咖啡因過剩

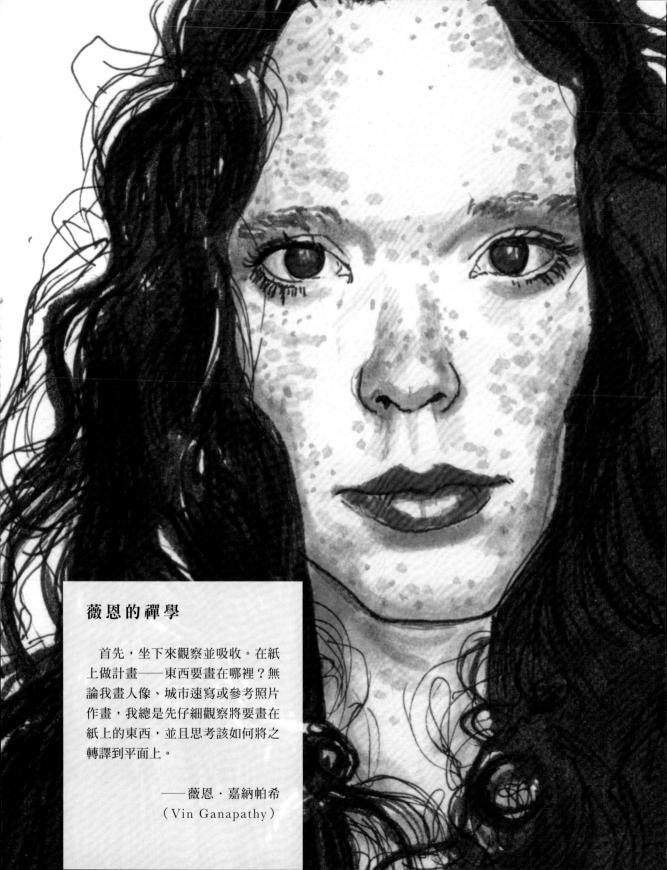

薇恩的禪學

　　首先，坐下來觀察並吸收。在紙上做計畫──東西要畫在哪裡？無論我畫人像、城市速寫或參考照片作畫，我總是先仔細觀察將要畫在紙上的東西，並且思考該如何將之轉譯到平面上。

　　　　　　　──薇恩・嘉納帕希
　　　　　　　（Vin Ganapathy）

如何畫得像個天生好手

以下是至關重要的提示：**不要跳過進度，繼續練習基本功。畫簡單的物品，畫你的午餐，畫鞋子。堅持使用黑筆。不要急著畫人像、三點透視，進階水彩或接下教堂天花板的委託。以疊積木般的方式慢慢培養畫畫的信心。**

如果你還不太能捕捉到眼前所見的景物，可以寫下你的觀察。在圖畫上畫一個箭頭，解釋陰影的模樣，指出亮點，記錄你發現的一切。光是寫下觀察訊息就有助於保持記憶。接著看看你觀察到的其他範例。

你越主動參與，這些課程就越容易變成你的第二天性。這才是你真正想要的：無需思考，自然就能動筆畫圖，把眼前所見轉化到紙上。不過就像學走路、綁鞋帶、丟球或開車，畫畫也需要許多重複性練習，才能夠建立起神經連結，讓新學會的技巧感覺變得自然。

專家的訣竅

許多圖畫加上框線或邊緣線都會看起來厲害許多。

——傑森·達斯（Jason Das）

維持比例

現在你對如何紀錄線條和形狀已經擁有基本理解，我們也對畫畫比較有信心，那我們來聊聊比例吧。該怎麼做才能畫出事物之間的正確尺寸呢？

我們必須知道物品的寬度有多寬。我們也想知道某些特徵處在多遠處出現，線條在彎曲之前有多長。我們想知道的小資訊實在太多了。

用尺實際測量物體的幫助並不大，因為我們也必須考慮到透視。如果我們是建築師，那麼知道大樓有一百呎高、二十呎寬就很有用，但是這並不能幫助位在建築物底部的我們捕捉到眼前看見的事物。

從下往上看，這棟建築可能會顯得很寬，而不是很高。

最簡單的方式，就是用你的手，或是把筆當做測量棒。往前打直手肘，接著伸出大拇指，閉上一隻眼睛。你一定在電影裡看過藝術家這麼做，不過這方法真的管用。

將大拇指對準你要測量的物體的高度。然後打橫大拇指，看看會包含多少寬度。如此你就有了長寬比例的概念。

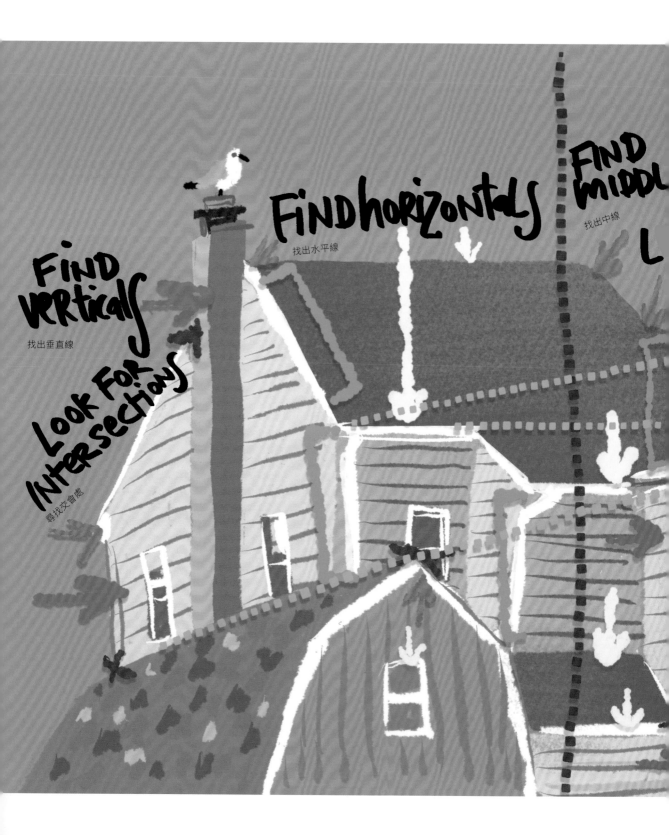

FIND VERTICALS
找出垂直線

LOOK FOR INTERSECTIONS
尋找交會處

FIND horizontals
找出水平線

FIND MIDDLE
找出中線

L

筆就是尺！

　　舉起筆，對著主題物測量。標記單位，像是從大拇指頂端到筆的頂端的距離。

　　在紙上做記號，繼續測量其他東西。測量整個圖像，不要只測量比鄰的元素。測量只是相對關係，並非絕對。

　　別太過吹毛求疵。測量大概的相對關係，剩下的就信任雙眼吧。

　　距離不要太近。眼睛保持在肩膀上方，和筆保持一定距離。

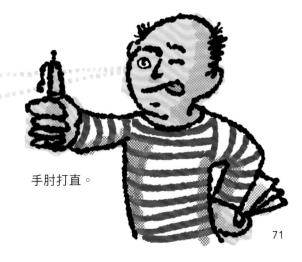

手肘打直。

來測量吧！

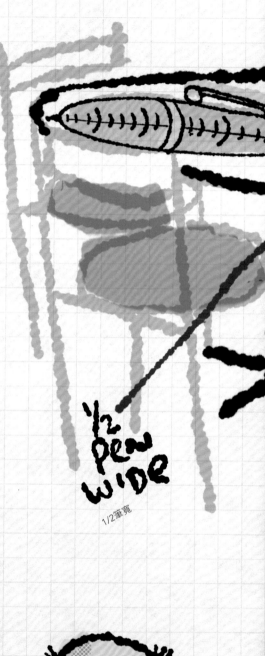

我們來畫這張桌子吧。用你的筆當做尺。我喜歡先測量物體的整體形狀，如此就能大小剛好地畫在紙上，以免紙張空間不足。

桌子為一支筆高，三支筆長。你也可以把筆平放在紙上，標記出一支筆的高度，然後三支筆的寬度。

現在測量桌上的其他標的物。桌子的深度多少？半支筆寬。從左邊到能看見後面的桌腿有多遠？一支筆。

以此類推。畫幾條淡淡的記號做為引導線。

筆也能幫你推斷出角度。把筆轉到貼合的角度，然後保持角度，描摹到畫紙上。

你不需要做到一絲一毫都精確無比，我們不是在畫技術圖表，只是要標出足夠的記號當做整體參考架構，讓你充滿信心地畫下去。了解這些標的目落在哪裡，就像給你一張地圖，知道該如何精確地下筆畫圖。

試試看吧。

1/2筆寬

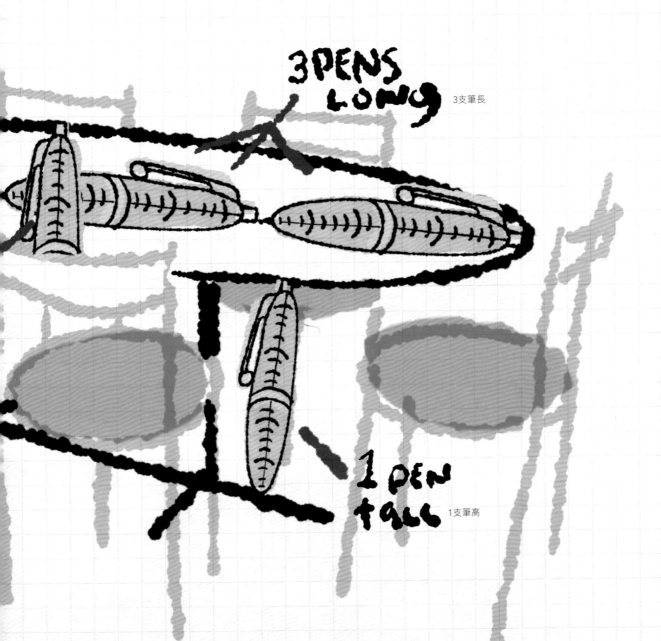

3PENS LONG 3支筆長

1 PEN TALL 1支筆高

訣竅——睜一隻眼、閉一隻眼

描畫3D物體有時候會一團混亂，因為沒辦法判斷物品在哪裡排成一列、交錯或分叉。那就用一隻眼睛吧。試著閉上一隻眼睛然後觀看。世界變得和畫紙一樣扁平的時候，事物看起來就有條理多了。

速寫 VS. 畫畫

速寫

- · 輕盈
- · 寫意
- · 形體近似
- · 注意標的物、交會處和角度
- · 瞇起眼睛，觀看整體和比例
- · 下筆快
- · 鉛筆握得較高

畫畫

- · 經修正的線條
- · 細節
- · 陰影
- · 畫得慢
- · 專注在細節上
- · 筆握得低

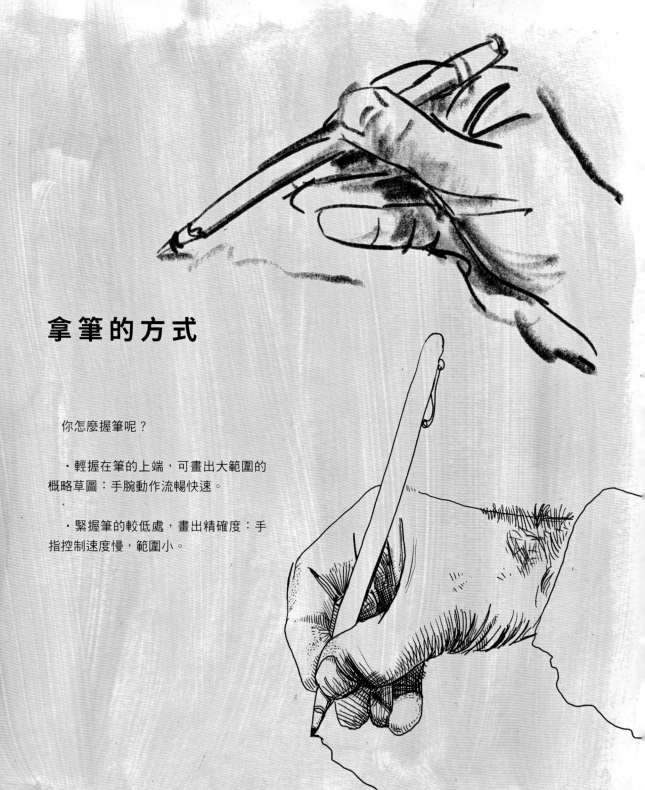

拿筆的方式

你怎麼握筆呢？

・輕握在筆的上端，可畫出大範圍的概略草圖：手腕動作流暢快速。

・緊握筆的較低處，畫出精確度：手指控制速度慢，範圍小。

「寫實主義」並不真實

重點來了——寫實主義只是幻覺。圖畫並不是要描繪事實,只是捕捉我們對事實的詮釋。

觀看的方式有許多種,因此沒有任何人的方式是唯一正確的。

這就是為什麼沃荷、畢卡索和莫迪里安尼都能畫人體,而且皆大異其趣。**並沒有誰畫的比誰更好,而是因為他們全都以不同的方式觀看世界。你也是如此。**

畫畫的時候,務必將這點牢記在心。

那些起初看起來「錯誤」的圖畫,其實只是旅途中的一部份。而且是非常重要的部分。錯誤告訴我們現在你做對了,你是一個正在展露才能,不斷學習與發掘新事物的人。錯誤既真誠又有趣,遠比完美無缺或如照片般寫實吸引人。

你的圖畫捕捉了你身為何人,身在何處,你的頭部角度,你有一雙各自捕捉不同資訊的眼睛,然而你卻畫出一張圖畫,一幅描述,紀錄下你觀看時所選擇的所有訊息。這可是非常複雜的事,必須花一些時間才能駕輕就熟。你必須結合所有的訊息、你對事物、此時此地、對自己的感覺。無論你是否意識到這點,線條都會吐露這一切。如果你不斷擦去線條重畫,就會失去此刻的真實,取而代之的是猶疑不決,雖然更完美,卻少了生命力,平淡乏味。

我花了兩年用筆畫圖,然後才改用鉛筆。即使到現在,筆仍是我不二選的畫圖工具。筆讓我誠實,讓我不斷學習,讓我繼續行走在充滿自信的畫畫之道上。

相信我——對你也會同樣有效的!

莎 莉 的 腳 踏 車

　　我不認為自己很會畫畫，但是我還是擁抱自己的畫畫風格。我喜歡在我的圖畫中保留些許天馬行空，而非總是擔心是否精確寫實。然而，我還是參考許多事物──像是腳踏車。如果我努力讓我畫的腳踏車看起來像真正的腳踏車，我就會很緊繃，以較寫實的風格畫畫，而結果總是不盡理想。取而代之的，我會花幾分鐘好好觀察物體（或照片），然後坐到一旁看不見物體的地方。我會畫下腦海中記得的部分，而且也能保有我自己的畫畫風格。如果遺漏了某些細節或是加上原本不存在的事物，我覺得沒關係，因為這感覺才更像「我」呀。

<div style="text-align: right">──莎莉・斯溫德（Salli Swindell）</div>

「負空間」的正面效益

有時候畫畫的最佳方式，就是畫不存在的事物。

例如，如果你想畫一張放在地板上的椅子，或許最好從你在地面上看到的東西畫起，而不是直接著手畫椅子。或是畫城市天際線後方的天空。

這個概念叫做「負空間」，是非常適合加入你的畫畫技法包的觀察方式。

起初這個方法會顯得有點棘手，大腦會抗拒看見負空間，不過只要多練習就能夠上手。

我們來試試畫一些英文字母吧。什麼都可以畫──就是不能畫字母本身。

只能畫黑色形體，不要理會那些黑色是否為字母的一部分。注意某些黑色形體是否包含多於一個字母。注意形狀之間的關係、比例等，所有和我們畫畫時該注意的相同事物。

畫出空白

在你的題材中尋找空白空間，先畫下它們。

注意空白空間，一如注意標的物。

存在與不存在空間中的事物，都會定義出空間的模樣。

更多負空間

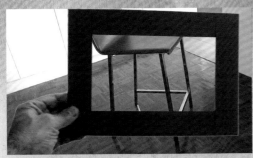

　　讓我們在3D物體上試試看尋找負空間吧。不過為了讓事情簡單一些，我們要使用「取景框」，定義出邊緣。你可以剪下紙箱，或是用畫框的襯底卡紙。

　　閉上一隻眼睛，3D景色立刻就會變成平面。

　　我們要畫這張椅凳。專注在椅腿之間的形狀。我在畫面中看到某個梯形。那裡有一個三角形，這裡有一個矩形。然後又有一個梯形。

　　你不必每次都用這個方法畫完整張圖，不過當你感覺沒有方向，失去頭緒的時候，這個技法能幫助你找回感覺。

　　只要多練習，你就不需要每次都使用畫框了，不過有需要時當然可以使用。

　　該你囉。選一張椅子，畫下周圍的負空間吧。

凱西的八個訣竅

1. 準備好。手邊隨時要有可以畫畫的東西，即使是用過的信封和原子筆也可以。畫材不必很高級、值得保存、手工縫製的或是很特別的⋯⋯事實上，這些畫材有時候反而令人卻步，人們會抗拒使用好東西！

2. 如果你沒有任何可以畫畫的東西，那就環顧四周！我用過從地上撿來的樹枝、泥巴或漿果的「淡彩」，還有我用鵝毛剪成的沾水筆呢。

3. 記住，我們談話的同時，已經製造出更多紙張了。用一大堆紙、畫得亂七八糟、做各種嘗試都是沒關係的。

4. 要保持玩心，我們不是要比賽或是展示作品。我們要探索，要玩得開心！

5. 嘗試兒童用顏料或蠟筆組換個感覺。用人行道粉筆——沒錯，而且要在人行道上畫畫。

6. 畫小圖。在一張紙上畫許多小小的速寫。如果你不喜歡其中一個圖畫，用另一張紙貼住，然後在上面重新畫。

7. 如果想要的話，可以畫自己的引導線。誰說畫畫有規則！

8. 畫大圖，用大範圍的大筆觸畫畫。不要擔心細節，捕捉形體和動態就對了。

——凱西·強森（Cathy Johnson）

與災難共存

　　這總是會發生。你正在畫畫，但是怎麼看都不對。你不斷調整，你重畫，卻一點用也沒有。你很容易就會說服自己，這團亂是一個徵兆——證明你很爛，毫無天份，你永遠都畫不好——但是你絕對不要讓這番沒道理的負面想法阻止你進步。

　　經驗和失敗是兩回事。失敗很難受，不過也是必經的課程。每一張畫壞的畫都代表日後更多精彩的作品。相信我。

　　我舉個例子吧。畢卡索。這傢伙絕對是天才，對吧？但是思考一下我們對他的認知。也許只有一小部分作品：《格爾尼卡》（Guernica）、《亞維儂的少女》（Demoiselles d'Avigon）、立體派之類的靜物、哭泣的女士、藍色的吉他手……。

　　二十世紀最偉大的藝術家之一，我們對他的認識，隨便舉例的作品數量都超過一隻手。這些就是他所有的作品嗎？難道他每一幅畫都是成功的傑作嗎？當然不是。

　　畢卡索過世時留下五萬件作品——五萬件出色到足以被視為藝術品，值得收藏、展出和拍賣的作品。這些每一件作品，他都畫過上百張速寫、下筆錯誤、捨棄丟進垃圾桶。

　　畢卡索畫過的作品比我泡過的茶還要多，但是他只有少數作品為人津津樂道。之所以有那些少數作品，都是因為他的垃圾桶丟滿揉成團的紙球、撕爛的畫布，還有一團團乾掉的黏土。

　　藝術是一個過程——終生不休止的過程。你必須硬起來，別讓失敗打擊你。每一個藝術家都是如此。你也可以辦到的。

　　翻到下一張紙繼續畫圖，就是最好的復仇。

如何精確評量自己的進步？

太多剛起步的藝術家是從盯著遠方地平線踏出他們的畫畫之旅，然後他們猛然衝出起跑門，絆到腳摔得狗吃屎。因為他們只在意學習的結果——也就是完美的圖畫，然後為他們畫得每一條線不能立刻達到理想目標而感到絕望。

他們忽略了前往目標路上的每一步；這些日日進行的微小但重要的進步。

我很清楚這點，因為我也曾經如此。以前的我會翻看自己的圖畫，然後皺起臉，因為全都爛死了。而且我根本沒有變厲害。但是如果我有好好注意，如果我願意客觀一點而非嚴格批判，我就會發現自己其實進步了許多。我的線條顯得更有自信。我開始著手畫繁複的新題材。我開始真正明白如何觀看。現在當我回顧早期的素描本時，我會注意到即使在一、兩個月後，我也越畫越好了。但是當時我滿腦子只想著「我永遠畫不好啦」。

為什麼呢？因為與其和自己比較，我拿達文西或我的專業插畫家朋友，或所有啟發我開始畫圖的藝術家和自己比較。一開始的門檻太高了。我才剛開始慢跑，就為了自己不能在三小時之內跑完馬拉松痛毆自己。

你對自己的進步的評斷其實非常不準確，認清這點是很重要的。我保證你絕對比自己以為的做得更好，因為容我再說一遍，你對自己的觀點被你想要達到的夢想誤導了。而且因為你覺得自己只是冒充者，假裝自己是藝術家，但是連火柴人都畫不好。

所以啦，不要再執著於距離目標還有多遙遠，看看自己已經進步多少。少花一點時間自我批判，多花一點時間畫新的圖畫吧。

或許已經有人說過這個，但是……

我們都認為天才就是可以憑空想出前所未見的東西。不過其實大家高估原創力了。

更重要的是反應 和
回應 和
精煉 和
調整 和
扭轉 和
掙扎 和
流汗 和
潤飾 和
完成 和
傳達 和
創造差異。

喊聲「啊哈！」很提振精神對吧。不過現在我們才要開始下苦功呢。

ROMANESQUE.
羅馬風格

St. VITUS cathedral
聖維托大教堂

FOUNDED
21 NOV.
1344
1344年
11月
21日落成

TOURISTS
觀光客

尋找錯誤

如果你的畫畫過程似乎卡關了，不妨檢視自己的圖畫，從評斷不夠精準的部分中學習。把這件事當成遊戲，找到錯誤就得分，你可以拿多高分呢？你能找到一百個錯誤嗎？好棒！

無視自己的錯誤，就無法進步。注意到越多錯誤，能進步的空間也越大。要堅定但溫和。

重點不是讓你的圖畫變成災後現場，而是要幫助你理出頭緒，繼續努力。

完美不是你的目標，進步才是。

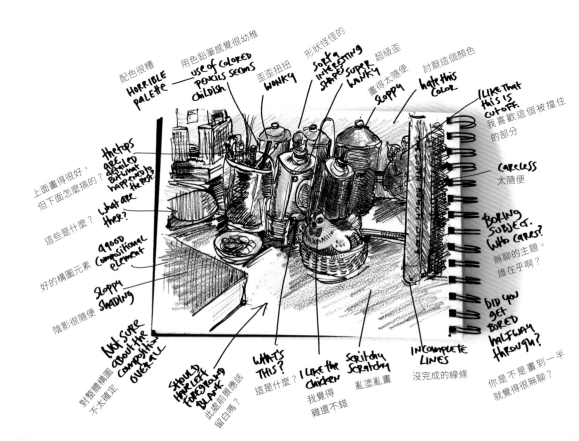

配色很糟　HORRIBLE PALETTE

用色鉛筆感覺很幼稚　use of colored pencils seems childish

歪歪扭扭　WONKY

形狀怪怪的　sorta interesting shapes

超級歪　SUPER WONKY

畫得太隨便　sloppy

討厭這個顏色　hate this color

I LIKE that this is cut off.　我喜歡這個被擋住的部分

上面畫得很好，但下面怎麼搞的？　the tops are detailed but what happens to the rest

這些是什麼？　what are these?

好的構圖元素　good compositional element

陰影很隨便　sloppy shading

CARELESS　太隨便

BORING SUBJECT. WHO CARES?　無聊的主題。誰在乎啊？

DID YOU GET BORED HALFWAY THROUGH?　你是不是畫到一半就覺得很無聊？

對整體構圖不太確定　Not sure about the composition overall

此處前景應該留白嗎？　SHOULD I HAVE LEFT FOREGROUND BLANK?

這是什麼？　WHAT'S THIS?

我覺得雞還不錯　I LIKE the chicken

亂塗亂畫　scritchy scratchy

沒完成的線條　INCOMPLETE LINES

評論 VS. 批判

評論＝ 進步
　　　專注
　　　學習
　　　釐清
　　　提醒
　　　客觀

批判＝ 貶低
　　　破壞
　　　侵蝕
　　　評判
　　　個人
　　　否定

在基礎中保持玩心

自學藝術是一輩子的奮鬥。書籍和課程固然有幫助,但是讓自學過程保持趣味、有意義則操之在你。

尋找創意的方式不斷練習基礎,像是輪廓畫、比例、前縮透視、明暗、陰影、立體感等等。別讓練習變得呆板無趣,想辦法混搭各種技法,畫下對你有意義的事物。

與其擺設水果盤或花瓶之類的人造物,何不畫冰箱裡的內容物呢?畫你生日收到的玫瑰,寫幾句又長了一歲的感言。在寫生畫畫教室畫裸體的陌生人,不如畫裸體的伴侶、你的貓、你的上司。與其研究布料垂墜的習作,不如描繪週日早晨你蓋在棉被下的雙腳。

務必保持創造力,新鮮感,個人化。這是一趟探索之旅,而非苦差事。

如何激勵自己

進步來自於練習，這是掛保證的。但是如果你不想練習，就不會進步。即使在古根漢美術館辦回顧展並不在你的生涯規劃中，保持動力就是關鍵。

讓自己保持動力的方法之一，就是為自己設定你很清楚可以達成的小目標。例如每天畫一張圖。即使只是兩分鐘也好，拿起筆就對了。或是接下來一個月內要畫滿一整本素描本，完成後就買新的畫具慶祝。

我花了一年，只用一種黑筆畫畫，然後才允許自己用一個灰色軟刷麥克筆。一個月後，我又加入另一種灰色，就這樣花了超過一年的時間慢慢地畫，收集到一整袋全色系麥克筆。隔年，我為自己買了便宜的水彩組。又過一年，我買了很高級的水彩組，以此類推。

試著一個月只專注在每日的單一主題上。選擇你覺得有趣的題材，但是不要變成做「藝術宣言」。這只是一個練習各種變化的主題罷了。我曾經每天早上都畫我的茶杯。我每天都會畫自畫像。每天畫一隻不同的狗。我的成就感來自看到自己畫了這麼多，而非自己畫的這麼「好」。

每當你畫完一本素描本，花一點時間翻閱。回顧每一頁，檢視你畫了什麼、作品有什麼變化。拿出你的手機，錄一段翻閱素描本的影片。放到網路上和你信任的友人分享。他們的支持和鼓勵將會幫助你繼續前進。

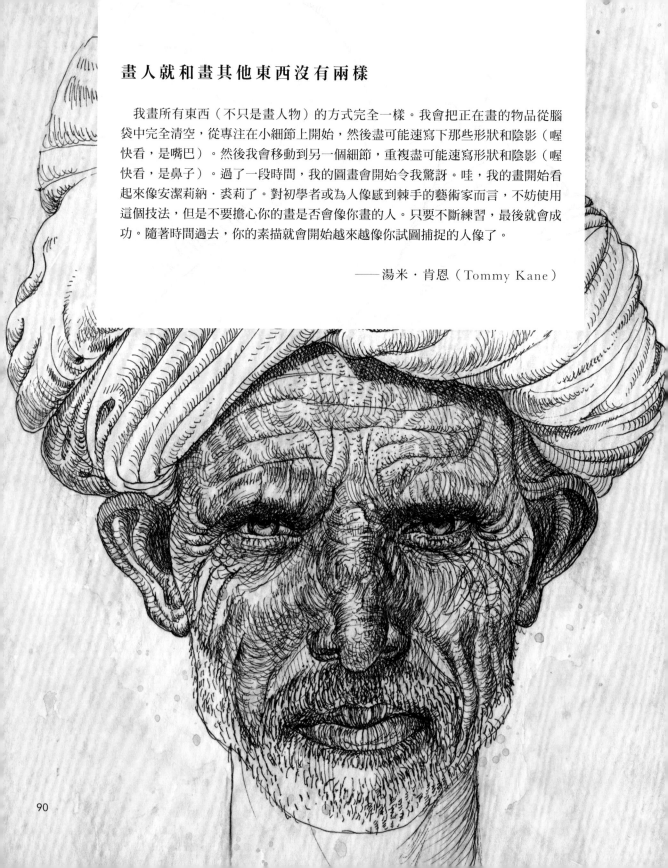

畫人就和畫其他東西沒有兩樣

　　我畫所有東西（不只是畫人物）的方式完全一樣。我會把正在畫的物品從腦袋中完全清空，從專注在小細節上開始，然後盡可能速寫下那些形狀和陰影（喔快看，是嘴巴）。然後我會移動到另一個細節，重複盡可能速寫形狀和陰影（喔快看，是鼻子）。過了一段時間，我的圖畫會開始令我驚訝。哇，我的畫開始看起來像安潔莉納·裘莉了。對初學者或為人像感到棘手的藝術家而言，不妨使用這個技法，但是不要擔心你的畫是否會像你畫的人。只要不斷練習，最後就會成功。隨著時間過去，你的素描就會開始越來越像你試圖捕捉的人像了。

——湯米·肯恩（Tommy Kane）

90

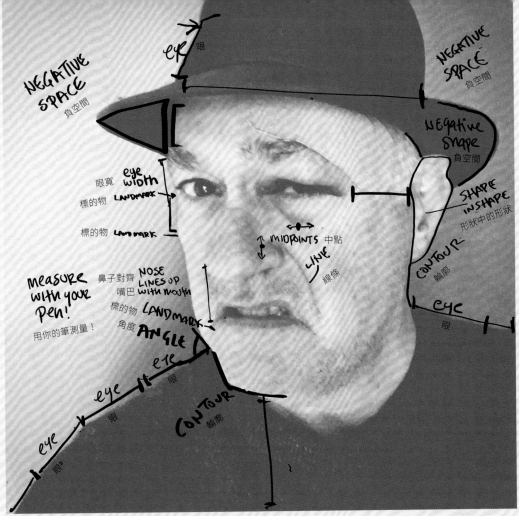

註3：作者在此以「眼寬」的長度作為這張肖像畫的構圖比例單位。

肖像畫字母

這裡有一張我的醜照片。

將照片拆解成形狀和線條。

不要想著眼睛、嘴巴、大蒜鼻。

利用畫畫字母，以抽象、比例和相互關係的方式理解照片。

別忘了把我畫帥一點啊。

危險陌生人

米蓋爾・賀蘭茲（Miguel Herranz）

到處都是人，等著你來畫下他們。不要感到害怕。

去一個人們會在那裡流連殺時間、滑手機、挖鼻孔的地方，像是火車站、咖啡店、圖書館、候診間。

選擇一個角落，背著靠牆坐下，這樣就不用擔心畫畫的時候有人從後面偷看。不要急，花點時間尋找有趣的目標，最好是正在打瞌睡或忘情滑臉書的傢伙。

首先，雙眼一邊上下左右打量目標的特徵，手一邊盲繪紀錄你看見的輪廓線。不要思考筆下特徵的名稱或物品的名稱。忘掉「領子」、「墨鏡」、「鼻環」、「禿頭髮片」。

觀察完臉部特徵後，繼續觀察。一路往下到肩膀、手肘、椅子扶手、桌子、眼鏡、餐具、椅腳、鞋子、地磚，諸如此類的東西。繼續畫輪廓，直到你覺得完成為止。

現在看看你的畫紙，再回頭看看你的主題。開始透過觀察，用細節填滿輪廓。畫上鈕扣、皺紋、刺青。

你可能會因為輪廓線歪歪扭扭又怪異而感到氣餒。別氣餒，也不要修正最初的線條。填入細節就對了。我保證最後你的圖畫會看起來像你的主題，而且還會充滿個性又有趣。記住，不要修正最初的觀察，要接納它，加入訊息，讓它更豐富。

如果有人走過來問你幹嘛盯著他，只要說「我是藝術家，我覺得你長得很棒。希望你不會介意。」我想他們是不會介意的。最糟的情況也就是你離開急診室之後，多了一個很讚的故事可以講給大家聽。

畫自畫像

　還是很怕畫其他人嗎？那就練習畫一個永遠有空、而且絕對不會叫你付錢的模特兒吧——就是你自己。

　拿出鏡子，畫下你的所見。先嘗試盲繪輪廓。從你的左邊眉毛下筆，往下畫你的耳朵周圍，往上畫你的頭，然後畫另外一隻耳朵，沿著下巴畫。接著先畫一隻眼睛，畫鼻子周圍，畫到另一隻眼睛，然後畫嘴巴、脖子、領口。接著低頭看畫紙，填入細節。

　每天都要做這個練習。運用畫畫字母，將你的臉解構成形狀。嘗試不同的標記，表示眉毛、頸部刺青、鼻毛。用畫筆或大拇指測量五官之間的比例。利用鏡框，幫助你創造影像的範圍和工具或測量單位。

　畫下鏡中自己的左邊，然後畫右邊。把鏡子放高一點，從那個角度畫自己，然後將鏡子平放在桌面、從上往下看。繼續畫。

　訣竅：盡量避免使用照片。鏡子是更寶貴的練習，能夠幫助你處理有景深、現實中會動的主題。

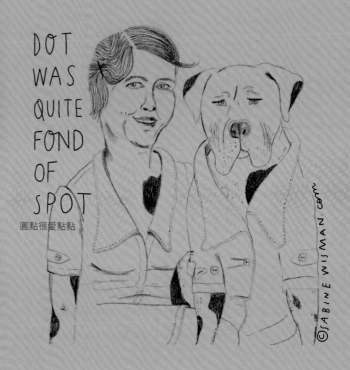

DOT
WAS
QUITE
FOND
OF
SPOT
圓點很愛點點

©SABINE WISMAN.com

BRON: www.vintag.es

個人影像銀行

看著照片畫畫並不是作弊。偉大的藝術家向來都這麼做。不過務必精心挑選照片。照片絕對不如真實來的合適，尤其是你在網路上隨機找到的陌生人的相片。與其如此，不如從個人影像銀行中挑選。開一個家庭相簿，用來做為參考。畫新年時喝醉的姨婆、在泳池邊惹人厭的表弟妹、你的姊妹和她的舞伴。仔細觀察照片再下筆。

——莎賓・慧斯曼（Sabine Wisman）

舉辦肖像畫派對

　　我很喜歡有趣的肖像畫派對。這是鼓勵人們畫畫的大好機會。每個人會有一支粗筆（Sharpie畫筆很適合）和大張畫紙。

　　我會解釋，大家畫畫的時候不能看紙、筆不能離開紙。不必擔心圖畫的好壞，反正都是盲繪輪廓。大家會配對，然後設定定時器。我們會從三十秒開始，每個人要畫下自己的搭檔，然後換下一個人。接著我會慢慢拉長畫畫的時間。五到十張畫差不多就能讓人們開始真正觀察他們作畫的對象，放鬆並且增加信心。通常大家都會為自己的圖畫品質感到驚喜興奮。加上調酒也很有幫助。

　　　　　　　　　　　　　　　　　　── 麥可・諾布斯（Michael Nobbs）

姿態畫

萬年難題來了：人們不會靜靜站著不動。他們總是看起來有事情要做，有地方要去，而不是乖乖站定讓你畫。

解決辦法叫做「姿態畫」。

技巧在於下筆要迅速寫意，只專注在人物姿勢的整體形狀和方向。重要的是不加修飾的重點，而非細節。試著看出人物姿勢或動作的主要線條，他們是呈現S形嗎？或45度角線條？

試著捕捉脊椎的線條。頭部可以是單純快速的畫一個圓。腳部是三角形，軀幹是矩形。保持寫意的速寫手感。

只要稍看一眼，在腦海中想像畫面，有如將超級粗略的快照縮減至幾個筆觸。幾乎像是寫字母，做筆記，快速如寫書法。

你要的是捕捉人的動作，所以要在他們走掉之前迅速下筆。試著在人群往來或重複動作的地方，像是跳舞或打籃球，在這些地點畫畫看。用許多快速捕捉的人物小姿態填滿一整頁。然後再畫滿另一頁。

只要坐在公眾場所，有或站或坐、動態的人們的地方，都可以畫。不斷練習，很快你就能培養出速寫人物姿態的技能，還有抓住動態的好眼力。

之後，選擇你最喜歡的姿態畫，繼續畫下去，增加細節，精煉線條。

注意，別太過一頭熱，忘記姿態畫的初衷。保持寫意。

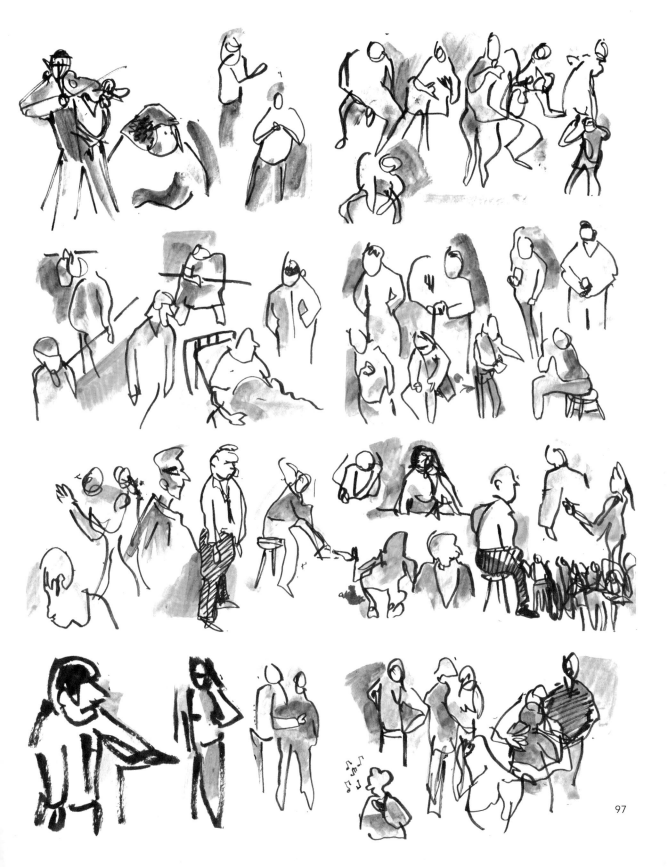

左手自畫像

是時候惡搞自己，以變化為日常自畫像增添創意了。

來使壞吧！（Get sinister，sinister在拉丁文中意指左撇子）。以非慣用手握筆，畫一幅自畫像。這項練習非常好玩，因為你的內在批評聲音會暫時離開。左手畫絕對不會完美，所以你會放心盡情表現自我。

找一個凸面或凹面的表面，像是咖啡壺或鍍鉻烤吐司機的邊緣當做鏡子。畫下你看到的影像。你會看起來像鐘樓怪人，圖畫也會變形。

接下來，試著用粗Sharpie麥克筆。簡化你的五官，刻意誇大特徵。把鼻孔畫得更大、眉毛更粗。下巴畫成三、四倍寬。眼睛畫的超大，或畫成小眼睛。你捕捉到真正的自己了嗎？

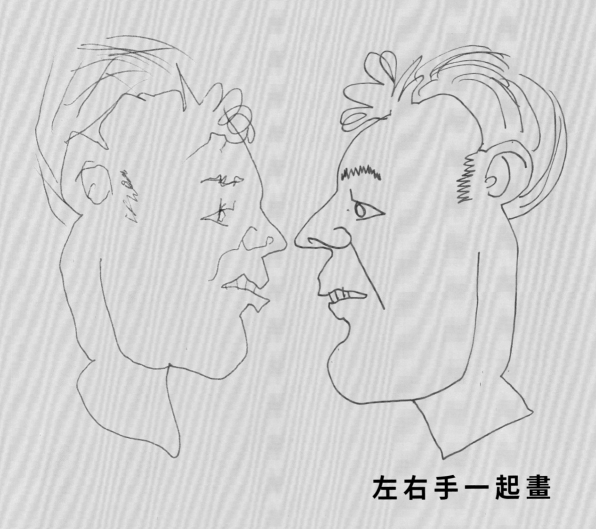

左右手一起畫

這個練習很好玩也很嚇人。

你要同時用兩隻手畫畫。一隻手拿藍筆，另一隻手拿紅筆。現在從你的慣用手開始畫畫。
這麼做的同時，另一隻手會神祕地自己動起來——只不過是反向的。

我知道聽起來很恐怖。但是神奇地可行。這兩個圖畫會有不同的個性，不同的線條質感，
彷彿你的腦袋裡同時住著兩個藝術家！

試著交換一下，讓非慣用手起頭。現在看起來如何呢？

創造破格

臨摹的時候，我們可能會犯錯。

－打破規則的錯誤，會帶領你走向新的創造－

如果你試圖犯錯呢？選擇一張照片看著畫，讓你的畫不要太像照片。我的意思是什麼？這個嘛，與其努力捕捉每一個細節，讓比例正確，不如將照片中的元素當做出發點，發展你自己的點子。

如果你犯錯了，那就讓錯誤更大，把它變成嶄新的東西。尋找有趣的形狀，並且將有趣的部分畫得更誇張。

讓線條天馬行空吧。完成後，注意哪些部份看起來像照片。你會驚喜地發現，即使沒有膽戰心驚地試圖臨摹照片，圖畫還是會和照片有相似處。

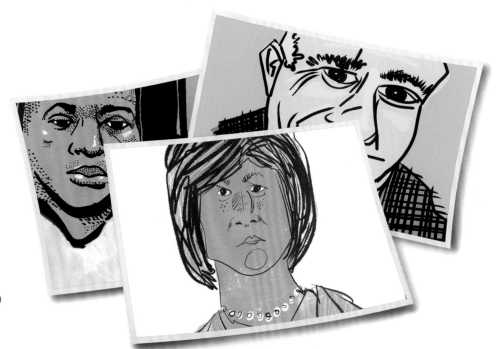

不要迷失在細節中

　　你不必畫出某人頭上的每一根髮絲，或是樹上的每一片葉子。你可以在陰影處加上細節就好，事半功倍。

　　或是到處畫些細節。或是用不同的筆或鉛筆加上細節。

　　有時候加入太多細節，反而會讓畫面沒有重點。你試圖在畫面上表現的能量和事物，會迷失在又厚又密的髮絲和樹葉中。

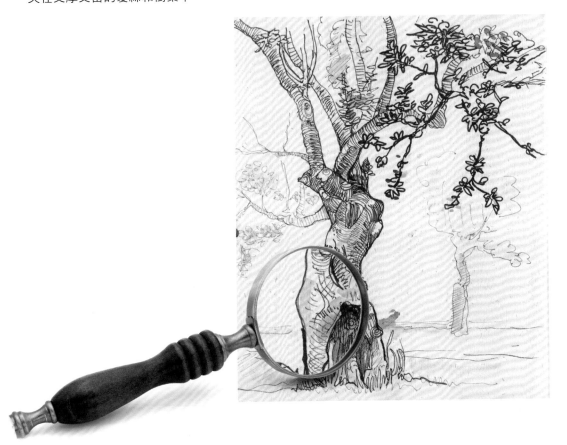

一畫再畫

如果你想不出該畫什麼，不妨回顧你的素描本，考慮重畫某個舊題材。

十九世紀的日本天才葛飾北齋畫了一系列版畫，叫做《富嶽三十六景》。

安迪·沃荷畫了幾十張金寶湯罐頭。

你不需要新鮮的題材才能有新創作。嘗試描繪同一個物品超過一次。也許三十六次，也許更多次。

然後試著變化一個元素，像是你的筆，換一隻手畫，或是觀看的角度。

有什麼改變嗎？你學到什麼了嗎？

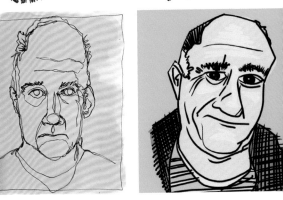

一個月自畫像

　　向自己承諾，這個月每天都會畫一幅自畫像。建立起早晨畫畫的習慣，就像你喝第一杯咖啡那樣。只要拿出鏡子，打開素描本就可以動筆了。不用太努力，只要捕捉這個早晨，此時此刻你是誰就好。畫下你的樣子，但是也要畫出你的心情。你筆下的線條，臉上的神情，這些都會形成你內心深處的東西。

　　一天一張自畫像是一種有創意又具洞察力的自我分析形式。不僅是練習人物畫技巧的絕佳方式，而且比看精神科醫師便宜多了。

畫四十隻狗

這是我曾經給自己的好玩作業。你也不妨試試看。

持續一個月每天畫一隻不同的狗。我最後畫了超過一百隻狗，而且我還想繼續畫下去。畫你認識的狗，公園裡的狗，Google上的狗，或是只存在於你的想像中的狗。畫得簡單，並且試著賦予狗狗們個性和表現力。

思考所有構成狗的要素：鼻子、鬍鬚、尾巴、牙齒、項圈和耳朵。變化、探索、變形這些要素。並且試著從你畫的狗身上感覺一些什麼，像是可愛、強壯、兇猛、逗趣、貪吃、臭臭的……。

讓我們在明暗和陰影上灑落光芒

目前為止，我們一直主要專注在輪廓線圖畫。現在你知道怎麼畫輪廓線，是時候學習如何為圖畫加上陰影和明暗，賦予立體感了。

一切始於光線，也就是從單一或多個方向照射在物體上的光源，並創造出影子。光線能夠賦予立體感，讓圖畫顯得真實。

現在，比如說房間靠窗的桌子上放了一只茶杯，可能會有點難以完全理解陰影，因為光線似乎來自四面八方。不過只要細心觀察，你就能發現主要光源。

先讓我們創造自己的光源，讓它超級亮吧。拿出檯燈，甚至手電筒，對準你的茶杯。試著移動光線，看看陰影如何變化。明暗不是完全黑白的，對吧？杯子一側有主陰影，但是也有柔和的影子，包括從明處過度到暗處的漸層。還有反光，也就是照射在茶杯上的光線反射回來。

以線條快速畫下茶杯，然後用文字和箭頭標示出下列元素：

1. 光源和光線角度
2. 陰影
3. 反光

接著，讓我們來討論理論方面吧。

畫一個圓圈，選擇光源所在位置。現在用筆畫製造陰影，把圓圈變成球體。

背對光線的球體當然比較暗。影子會投射在地面上的哪裡呢？注意地面可能會反射光線到球體上，照亮球體陰影中的邊緣。

如果你加入第二個、也許沒有這麼亮的光源呢？

現在放下理論，開始實作吧。取一個乒乓球或雞蛋，在其周圍移動光線——看看是否與理論相符？你還觀察到什麼？

如果加上質地呢？
方塊呢？
甜甜圈呢？
圓柱體呢？
金字塔呢？

當你練習理論範本時，也要持續觀察光線如何落在你身旁的物品上。觀察得越多，為圖畫加入立體感就越容易成為你的第二天性。

不會鬥雞眼的交叉陰影線

「陰影線」（hathcing）專指用來製造明暗、由線條形成的圖樣。當線條彼此交叉時，就稱為「交叉陰影線」。

畫陰影線的方式百百種。直線、曲線、圓圈，還有其他形狀，黑白格紋、人字紋。

「點描」（stippling）意思是不用線條，而用「點」表示陰影明暗。

你可以選擇在圖畫中只用一種圖樣，或是混合不同圖樣，也許用來表現不同的質地。

你可以畫直線（但是別用尺──你不是機械工程師）或寫意富表現性。隨你高興。

線條距離較近或是較粗時，表示明暗較深。我建議先從淡淡的陰影線下手，然後逐漸構築出明暗。因為要加深很容易，但是已下筆的墨線可是擦不掉的。

試著讓線條平行，不可歪七扭八。嘗試不同方向。你也可以利用陰影線創造漸層，從亮處逐漸轉到暗處。

陰影線不僅可以表示明暗，也可以表示色彩，或者兩者皆然。

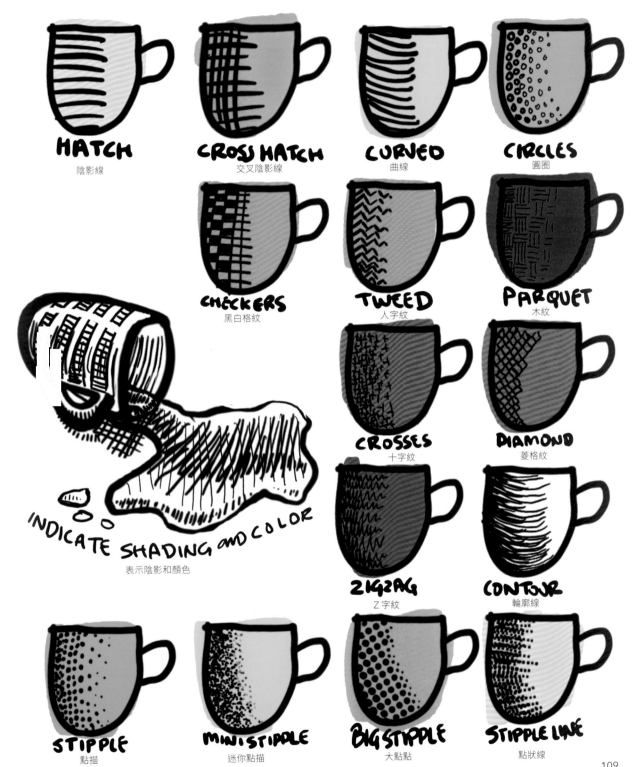

HATCH
陰影線

CROSS HATCH
交叉陰影線

CURVED
曲線

CIRCLES
圓圈

CHECKERS
黑白格紋

TWEED
人字紋

PARQUET
木紋

INDICATE SHADING and COLOR
表示陰影和顏色

CROSSES
十字紋

DIAMOND
菱格紋

ZIGZAG
Z字紋

CONTOUR
輪廓線

STIPPLE
點描

MINI STIPPLE
迷你點描

BIG STIPPLE
大點點

STIPPLE LINE
點狀線

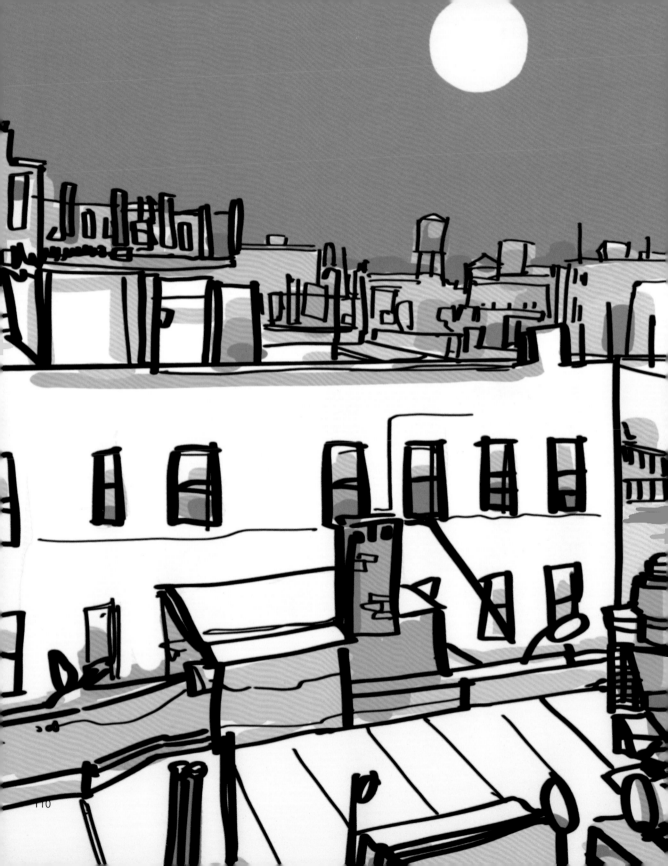

畫風景算是
畫不同的東西

令人頭痛的複雜景色有兩種處理手法。

第一種是畫一個細節，接著畫旁邊的細節，以此類推。將之視為許多小塊相連的圖畫處理。

另一個方法則是先畫出大形體，然後拆解成小細節。

哪一種比較歪七扭八？更有表現力？畫起來更有趣？更像你的風格？

細節是表達訊息的方法，但是加入太多細節，就只會見樹不見林。細節過多的畫作看起來可能難以理解又無趣。訣竅：瞇起眼睛，讓繁複的細節縮減至簡化的明暗形狀。

透視的要點

以下是你必須知道的主要事項（其實你已經知道了）。

如果東西很遠，就會顯得很小。如果很近，就會顯得很大。這種尺寸的變化是幾何學。越遠、越遠、越遠＝越小、越小、越小。這種大小遠近的關係是否有精確的科學公式呢？我不知道，我也不在乎。

如果你真的想要畫得非常準確，可以畫出定義尺寸變化的線條。這個稱作「退後至消失點」，消失點落在地平線上。不過別太精準。畫出很酷的風景畫不需要這麼精準。

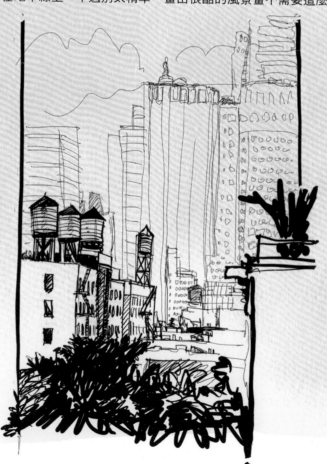

從頂端畫起

　　畫建築物時，不要顧慮透視。與其先畫建築，不如先畫天空吧。完成天空的輪廓線後，就有許多可參考的基準點可以構築畫面了。

<div align="right">——庫思哲・柯恩</div>

螺旋技法

以下有一個絕佳的技法，可以畫出包含許多元素和多層深度的複雜風景。

先從抓住你目光的單一元素畫起，然後慢慢以螺旋狀往外畫出周遭景色。

我要先從這座雕像開始，然後畫雕像左邊、右邊、上方和下方的東西。接著我會慢慢繼續拓展畫面。

我畫出左邊緊鄰的建築物，下方的欄杆，還有最左邊的樹。

然後我繼續畫，加入倚著欄杆的人。然後是他們頭部之間的景色。接著我分頭畫上方的高大建築。接下來，我畫左邊樹木上方和下方的東西。最後我填滿上方天空和右邊的建築物。

不要一下子畫得太快──只要畫你看見的元素旁邊的一小片景色，然後慢慢放寬範圍。不要擔心最終的構圖，放手畫，隨機應變就對了。不斷尋找可以比較尺寸的參照點，然後慢慢加入更多元素，以螺旋方式建構畫面。

最後你會捕捉到整片構圖迷人的景色，同時也不會被第一眼看似複雜的風景嚇壞。

──米蓋爾‧賀蘭茲

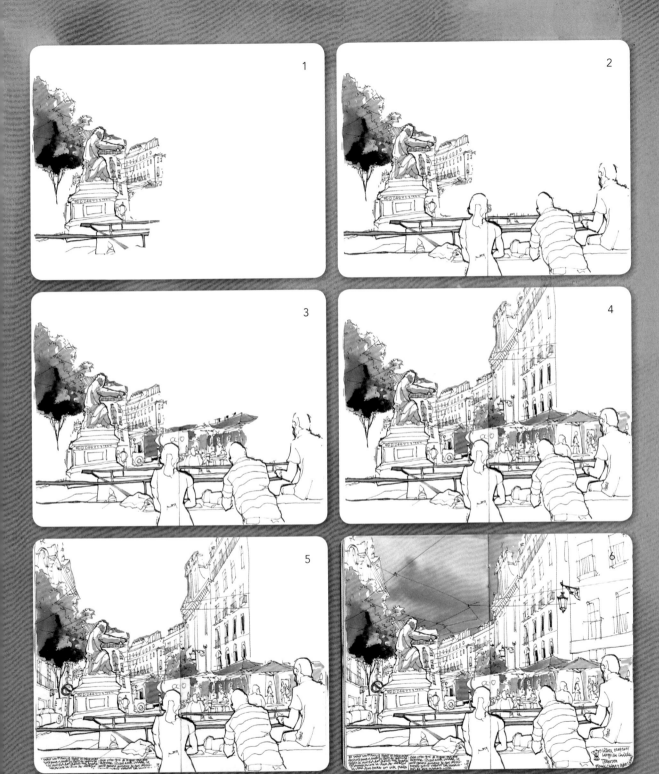

米蓋爾・賀蘭茲

增加層次

　　我的速寫都是用來消磨時間，絕少一口氣完成。因此我會加入一個技巧，讓完成的圖畫看起來更有魅力。我的素描本的頁面可能包含五、六個在截然不同的地點和場合畫下的畫。我不事先計畫，僅靠感覺和經驗，將這些各自為政的圖畫拼湊在一起。我可以在休息時間，為貝殼、花朵、玩具或任何出現在我面前的東西，注入無窮盡的細節。有時候我會打開素描本，忘記我在某一頁隨手畫了幾樣東西。然後我會繼續畫，看看最後會變成什麼模樣。有時候物品之間會有關聯，但是那不重要。完成後的效果總是奇佳無比。

——湯米・肯恩

現在要全部彙整囉

我們已經討論過將所見事物拆解成較小的部分、畫畫字母，拆解成盒子、測量單位。事實上，如果你能夠將小東西拆解成元素，像是透過取景框的方塊，那麼你就可以利用同樣的方法挑戰較大的主題，例如整個房間。

所以，讓我們拿出所有壓箱技巧吧：畫畫字母、輪廓、標的物、測量單位——甚至是負空間和姿勢，用這些技法畫些更複雜的東西。一整個場景。可以是你家櫥櫃的內容、你的車庫、一輛腳踏車、家中某個房間。

這將會是漫長的練習，你可能需要整整一小時（甚至更久）才能畫下所有的細節。不過別嚇壞了。雖然有許多元素，但是我們要把它們全都拆解成可以一口吞的小塊狀，然後一步步建構出整個畫面。找個舒服的角度坐下來，畫一個邊框。然後開始測量。紙張可以塞進多少畫面？比方說從櫃子頂端一路往下到放狗碗的地板吧。

現在用這個測量高度，看看方框中可以放進多寬的畫面。也許只能到右邊第二張凳子。現在看看整體結構。哪些線條和形狀最重要？測量這些形狀中的部分元素。標註幾個記號表示它們的方向。現在畫下這些主要線條。

接著，觀察每個形狀中的細節，標記它們的方向和位置。哪些東西排成一列？哪些是標的物？這個區塊和那個區塊之間的關係是什麼？以此類推。現在要看得更仔細，觀察形狀中的細節。慢慢完成整個畫面，紀錄下細節，還有細節裡的細節。

觀察負空間。天花板是界定牆面的負空間，仔細觀察這片形狀，其邊緣有助於畫下另一塊牆面。如你所見，無論題材有多麼複雜或龐大，你都能畫。只要把它拆解成小塊，測量，注意標的物，就能將所有拆解的片段拼湊在一起。

無論你畫什麼，這些原則都很管用。像是水果盤、都會景色、一輛瑪莎拉蒂、人臉、在窗邊打盹的貓咪。

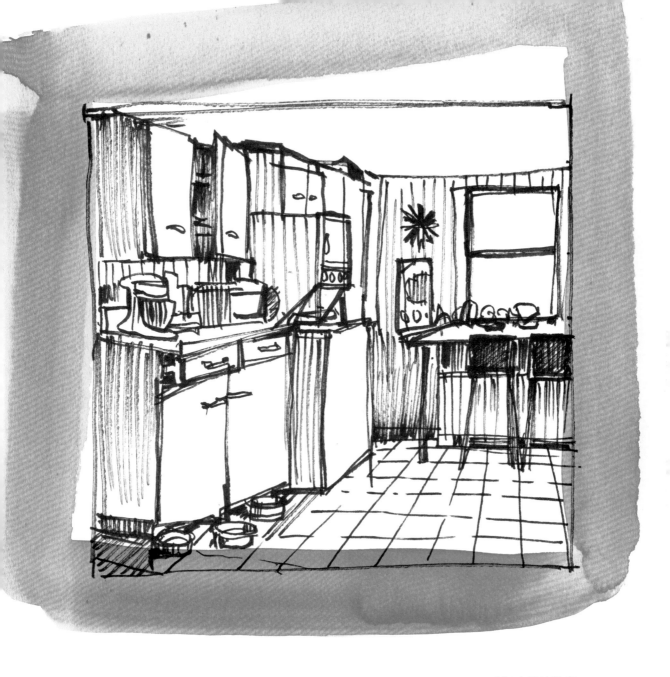

　　而你需要的，就只是畫畫字母、充當尺的筆、負空間，還有拆解全體再重新建構的計畫。注意，我從來沒有提過天份，因為你不需要天份。慢慢來，相信自己的能力，即使沒有天份，你也能完美地畫出任何東西。

「之後」的圖畫

很久很久以前，當我們開啟這趟旅程的
時候，我要求你畫了幾樣東西。

讓我們再試一次。

畫：

一個人

一輛汽車

一棵樹

一棟建築

一個馬克杯

露一「手」

　　還記得我要你畫的第一樣東西嗎？你的手。現在，讓我們再畫一次。不過這次我們不要把手平放在桌上，而是要擺成某種姿勢，也許伸直幾隻手指，另外幾隻手指往內折。擺出有意思又能夠保持舒服的姿勢。

　　現在畫你的手。利用我們學過的一切：標的物、角度、畫畫字母、負空間。花十分鐘描繪你的手，然後看看你進步了多少！

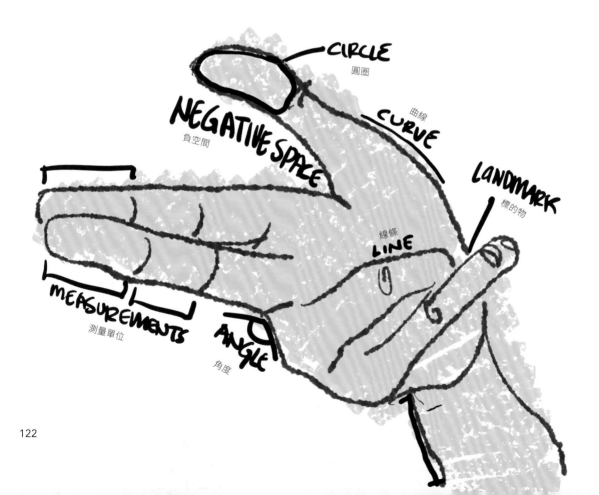

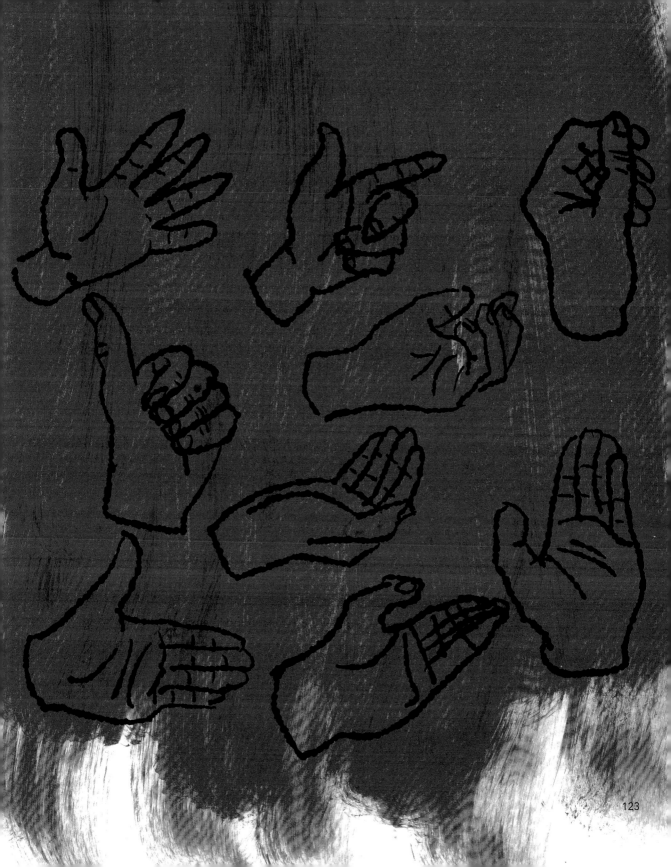

接下來呢？

現在你已經擁有一切所需的工具了。讓我們回顧最後一遍。

- ・天份不重要。
- ・有信心就能辦到。
- ・利用畫筆助你一臂之力。
- ・保持耐心探索。
- ・寫實是主觀的。
- ・專注在過程上，而非只是結果。
- ・切記畫畫字母：直線、曲線、角度、點和圓圈。
- ・尋找標的物。
- ・願意與錯誤共存
- ・測量。
- ・辨認負空間。
- ・利用姿態捕捉整體。
- ・化整為零。
- ・練習、練習、再練習。

差不多就這樣了。畫畫不是魔法，也不是運氣或是上帝賜予的天份。畫畫只是一堆工具和技巧，而現在你已經擁有大多數的工具了。

　　你已經準備好要畫下全世界。你已經通過路考，現在需要的是練習。你必須帶著素描本和畫筆，繼續畫下周遭的人事物。畫得越多，你就會越有信心，也會更樂見成果。不久後你將會準備好學習立體感、明暗和透視。但是你現在還不需要這些工具。踏出門，畫畫吧。

　　祝你畫得開心！

感 謝

沒有一大堆充滿創意的美好人們的幫助與支持，這本書就只會是一本空蕩蕩的素描本。

感謝素描本學院（Sketchbook Skool）全體教師，特別是分享點子與作品讓這本書實用又漂亮的老師：Miguel Herranz、Jason Das、Penelope Dullaghan、Vin Ganapathy、Cathy Johnson、Tommy Kane、Veronica Lawlor、Michael Nobbs、Salli Swindell、Sabine Wisman，當然，還有我的素描本學院共同創辦人，Koosje Koene。

感謝Jason Bennett拍攝做為本書基礎的課程（kourse）。感謝素描本學院的全體員工，特別是Morgan Green。感謝我在North Light Books的眾多友人，包括David Pyle、Pamela Wissman；我的編輯Noel Rivera；還有我的設計師Clare Finney。

謝謝我超棒的兒子Jack，他製作了一大堆稀奇古怪的練習圖表；我過世的狗狗Joe和Tim；還有我的製作人、顧問兼出色可愛的太太JJ Gregory。

還有最重要的，感謝素描本學院數以萬計的學生，他們的作品和熱情每一天都帶給我啟發。

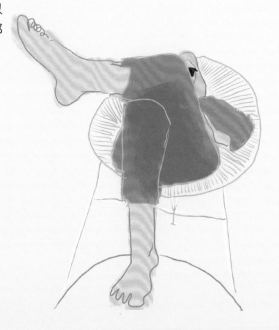

來上課吧！

　　這本書的開頭只是素描本學院一支樸素的線上影片課程（kourse），不過卻遠超過我最狂野的夢想，很快地，世界各地成千上萬的人都註冊了課程，從青少年、退休人士、醫師、清潔工，甚至喪失畫畫技能的藝術家。

　　如果你希望我為你介紹本書中的主要想法，並且為你示範許多練習和概念，可以註冊How To Draw Without Ttalent的線上課程。

　　或者，如果你已經透過本書覺得自己能力足夠，也可以註冊我們提供的數十項畫畫和水彩、描繪建築和動物、人物、烤牛肉三明治之類的課程。

　　好奇嗎？隨時都可以來SketchbookSkool.com逛逛。不需天份。

你可以寫在
素描本封面內側的
四件事：

1. 絕對不要和其他藝術家互相比較。不要拿你的第一張圖畫和他們精美畫冊中的圖片相比。讓他們的進步激勵你，而不是嚇阻你。你要和自己比，這點才是最重要的。

2. 你的進步比自己想像的還要多。也許你不會發現，但是每一頁你都在進步。我保證。

3. 每一個人剛起步時都感到艱難。看看梵谷早期的畫作，爛死了。艱難是正常、不可避免的正面徵兆，表示你正在為某件事努力。你的早期畫作和最後能夠達到成就沒有半點關係。一點也沒有。

4. 記住，你會畫畫。繼續做就對了。